DAS EUROPÄISCHE MUSEUM FÜR MODERNES GLAS

Museumsstück

DAS EUROPÄISCHE MUSEUM FÜR MODERNES GLAS

EIN RUNDGANG DURCH DIE SAMMLUNG

DEUTSCHER KUNSTVERLAG

Text
Sven Hauschke

Aufnahmen
Kunstsammlungen der Veste Coburg (Klaus
 Leibing & Lutz Naumann): Abb. 1, 3 – 6,
 8 – 17, 20, 21, 23 – 25, 28, 30, 31, 33, 34,
 36 – 43, 45, 47 – 58, 60, 62 – 66, 69, 72 – 79,
 82, 85, 88 – 90, 92 – 94, 97 – 104, 106 – 108
VG Bild-Kunst Bonn 2017: Abb. 2
 (Ann Wolff)
VG Bild-Kunst Bonn 2017: Abb. 7
 (Udo Zembok)
VG Bild-Kunst Bonn 2017: Abb. 18
 (Benny Motzfeld)
VG Bild-Kunst Bonn 2017: Abb. 19
 (Åsa Brandt)
VG Bild-Kunst Bonn 2017: Abb. 22
 (Mária Lugossy)
Veronika Beckh : Abb. 26
VG Bild-Kunst Bonn 2017: Abb. 27
 (Julius Weiland)
VG Bild-Kunst Bonn 2017: Abb. 29
 (Vízner, František)
VG Bild-Kunst Bonn 2017: Abb. 32
 (Anna Matoušková-Kopecká)
Steven van Koojik: Abb. 35
VG Bild-Kunst Bonn 2017: Abb. 44
 (Finn Lynggaard)
Maria Bang Espersen: Abb. 46

VG Bildkunst Bonn 2017: Abb. 59
 (Jörg Zimmermann)
VG Bild-Kunst Bonn 2017: Abb. 61
 (Jeremy Wintrebert)
VG Bild-Kunst Bonn 2017: Abb. 67
 (Jörg Hanowski)
VG Bild-Kunst Bonn 2017: Abb. 68
 (Nadja Recknagel)
Ronny Koch: Abb. 70
VG Bild-Kunst Bonn 2017: Abb. 71
 (Etienne Leperlier)
VG Bild-Kunst Bonn 2017: Abb. 80
 (Hans Peter Kremer Erben)
VG Bild-Kunst Bonn 2017: Abb. 81
 (Zoltan Bohus)
VG Bild-Kunst Bonn 2017: Abb. 83
 (Colin Reid)
Wilken Skurk: Abb. 84
VG Bild-Kunst Bonn 2017: Abb. 86
 (Till Augustin)
Shannon Tofts: Abb. 87, 105
VG Bild-Kunst Bonn 2017: Abb. 91
 (Georg Meistermann)
Jeff Zimmer: Abb. 95
Norbert Heyl: Abb. 96
Rupert Sparrer: Abb. 109
Carl Bens: Abb. 110

Lektorat
David Fesser, Deutscher Kunstverlag und Rüdiger Kern

Gestaltung, Satz
Rüdiger Kern

Druck und Bindung
F & W Mediencenter, Kienberg

Bibliografische Information der Deutschen Nationalbibliothek:
Die Deutsche Nationalbibliothek verzeichnet diese Publikation
in der Deutschen Nationalbibliografie; detaillierte bibliografische
Daten sind im Internet über http://dnb.d-nb.de abrufbar.

© 2017 Kunstsammlungen der Veste Coburg (Coburger Landesstiftung)
und Deutscher Kunstverlag

Deutscher Kunstverlag GmbH Berlin München
Paul-Lincke-Ufer 34
D-10999 Berlin
www.deutscherkunstverlag.de

ISBN 978-3-422-02446-5

INHALT

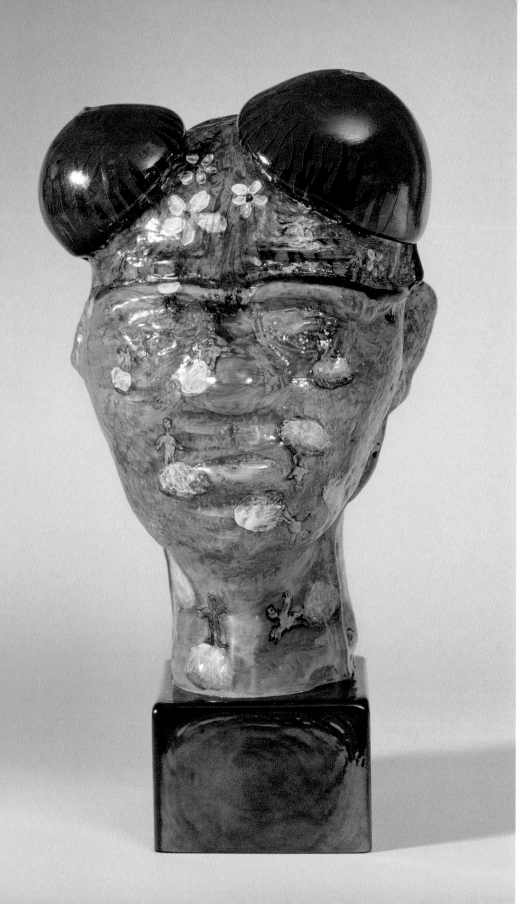

EINLEITUNG

Glas ist ein faszinierendes Material. Seine Verarbeitungsmöglichkeiten sind ebenso vielfältig wie seine äußere Erscheinung. Glas kann gegossen, geblasen, abgesenkt graviert, geschliffen und poliert werden. Es ist hitzebeständig und kann alle erdenklichen Farben annehmen. Herausragend ist seine Transparenz. So wundert es nicht, dass Glas schon in der Antike verarbeitet wurde. Glas ist ein Material, dass den Menschen seit Jahrtausenden herausfordert und ihn Gegenstände aller Art herstellen lässt. Innerhalb der Kunst ist Glas allerdings ein noch recht junges Material. Erst langsam hat es sich aus der Kunsthandwerksnische herausgearbeitet. Inzwischen ist es aber ein international geschätztes und unverzichtbares Material zur Umsetzung von künstlerischen Ideen und Konzepten.

An zwei Werken der Sammlung kann die besondere Stellung von Glas verdeutlicht werden.

Erwin Eisch (*1927), der wie kein Zweiter dem Glas die Funktion nahm, wurde beim zweiten Coburger Glaspreis im Jahr 1985 für einen bemalten Kopf aus Glas mit dem ersten Preis ausgezeichnet (Abb. 1). Unter dem Titel »Mr. Kawakami oder Wenn der Himmel auf dem Kopf steht, sind die Wolken unser Halt« hat er eines seiner »sprechenden« Kunstwerke geschaffen.

Die Skulptur zeigt mustergültig den Wandel bei der Glasherstellung und das neue Selbstverständnis eines mit Glas arbeitenden Künstlers. Erwin Eisch hatte nach einer Ausbildung als Glasgraveur in München Malerei und Bildhauerei studiert und kam Ende der 1950er-Jahre zurück in seine Heimat Frauenau, wo die Familie seit Generationen in der Glasherstellung tätig war und sein Vater eine Glashütte betrieb. Eisch, dem es nicht um die Fertigung von schönen, wohl proportionierten Gefäßen ging, sondern um einen persönlichen Ausdruck und einen neuen Zugang zum Material Glas, schuf Hohlgefäße, die keine Funktion mehr besaßen.

Es sind grundsätzlich neuartige Arbeiten, die in den 1960er-Jahren entstanden und die die Glaswelt in Deutschland merklich wachrüttelten und international, vor allem in den Vereinigten Staaten, große Aufmerksamkeit erzielten. Der Porträtkopf »Mr. Kawamaki« zeigt mit seinen auf den Kopf aufgesetzten Brüsten den Wandel, der in der Glasherstellung möglich war. Der in eine Form geblasene Kopf ist mit Emailfarben bemalt. Wie eine Leinwand ist die Glashaut mit Farbe überzogen. Glas wird bei Erwin Eisch zum Bildträger.

Ann Wolff (*1937) ist eine Künstlerin, die in ganz unterschiedlichen Techniken und Materialien zu Hause ist. 1977 gewann sie unter ihrem Ehenamen Ann Wärff den ersten Coburger Glaspreis mit einer Glasmalerei und einer geätzten Schale. Ausgebildet an der Hochschule für Gestaltung in Ulm, ging sie mit ihrem Mann Goran Wärff nach Schweden, um dort als Designerin in der Glasindustrie zur arbeiten. Als Frau durfte sie in der Glashütte bei der Herstellung von Glas nicht selber tätig sein, wohl aber konnte sie von den Glasbläsern gefertigte Rohlinge überarbeiten.

Nach dem überraschenden Gewinn des ersten Coburger Glaspreises arbeitete Ann Wolff verstärkt mit unterschiedlichen Materialien und Techniken. Vor allem entstanden nun eigenständige Zeichnungen, die ihr großes Thema, die zwischenmenschlichen Beziehungen, thematisierten. In den 1980er-Jahren wendete sie sich zeitweilig vollständig vom Glas mit der Begründung ab, Glas sei zu schön und werde nur wegen seiner ästhetischen Qualitäten beachtet, nicht aber wegen der inhaltlichen Aussage der Kunstwerke. Neben grafischen Arbeiten entstanden nun Skulpturen in Bronze, Gips und Beton. Erst langsam kam Glas wieder zum Einsatz und auch nur dann, wenn es durch seine Materialeigenschaften wie die Transparenz notwendig wurde. Ihre Arbeit »Domus II« (Abb. 2) kann

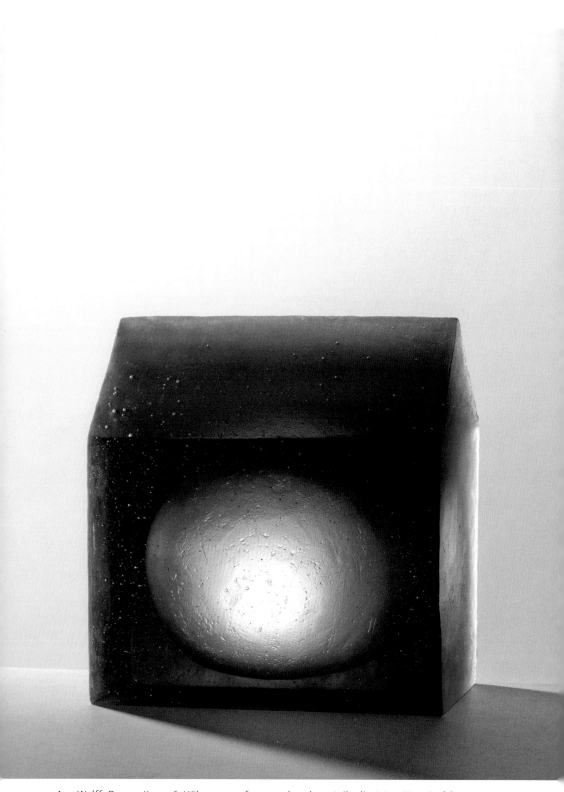

2. Ann Wolff: Domus II, 2006, Höhe: 37 cm, formgeschmolzen, teilpoliert, Inv.-Nr. a.S. 5860

dies veranschaulichen. Zu sehen ist ein Haus in einfachen, schlichten Formen mit polierter Vorderseite. Nur hier kann der Betrachter in den ansonsten matt belassenen Glasblock hineinschauen und eine schwebende Kugel erkennen. Sie erinnert an eine Fruchtblase. Das Thema Geborgenheit ist evident. Tatsächlich befindet sich im Inneren des Glasblocks keine Kugel, sondern beim Betrachten der Rückseite sieht man nur eine kugelförmige Aussparung. Die vermeintliche Kugel im Inneren ist in Wirklichkeit die Glashaut der Rückseite. Ann Wolff macht sich die physikalischen Eigenschaften von Glas und seine Transparenz zunutze. Eine Skulptur wie »Domus II« kann nur aus Glas gefertigt werden, nicht aber in Metall oder in Stein.

Erwin Eisch und Ann Wolff verfolgen ganz unterschiedliche Ansätze bei ihren Arbeiten aus Glas. Dennoch lassen sich Parallelen ziehen. Es geht nicht mehr um die schöne Form, sondern um ein künstlerisches Thema und die Umsetzung in künstlerische Materialien, in diesem Fall in Glas.

Mit ihren Arbeiten wurde ein Weg vorgezeichnet, der Glas als Werkstoff neu bewertet hat. Glas wurde bei ihnen zu einem Material unter vielen, das sich aber zur Umsetzung von künstlerischen Ideen in ganz vielfältiger Weise eignete.

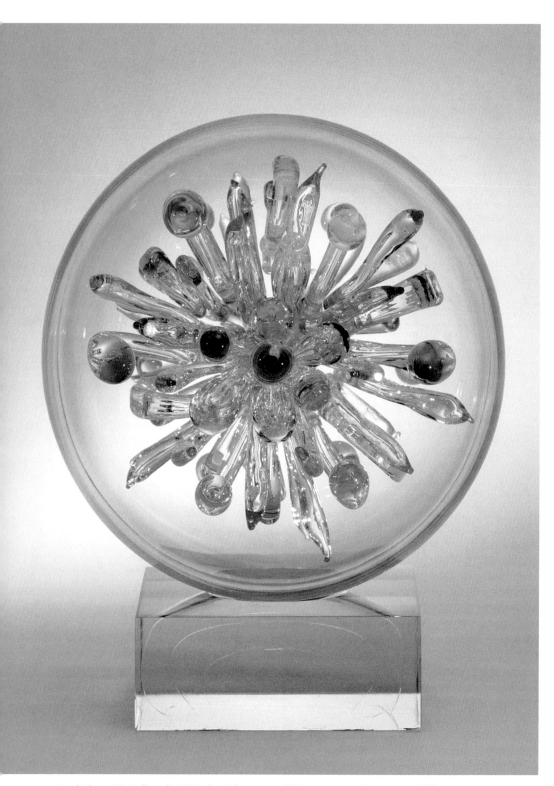

3. Pavel Hlava: Die Zelle – die Blüte des Lebens, 1977, Höhe: 50 cm, geblasen, geschliffen, Inv.-Nr. a.S. 3197

DIE COBURGER GLASPREISE –
EINE SAMMLUNGSGESCHICHTE

Die Zusammensetzung der Coburger Glassammlung ist untrennbar mit dem Coburger Glaspreis verbunden, der erstmals 1977 ausgerichtet wurde. Denn ein wichtiger Bestand der Sammlung, über 250 Objekte, wurde auf den die vier Wettbewerbe begleitenden Ausstellungen erworben.

Einen europaweit ausgeschriebenen Wettbewerb wie den Coburger Glaspreis für moderne Glasgestaltung hatte es bis dahin noch nicht gegeben. Diese internationale Veranstaltung war ein Meilenstein in der Verbreitung der Studioglasbewegung in Europa, hat sie doch durch die zahlreichen Teilnehmer aus West- und Osteuropa einem breiten Publikum Kunst aus Glas näher gebracht. Die Resonanz bei Kunsthandwerkern und Künstlern war überwältigend und Coburg wurde aus dem Stand heraus zu einer der ersten Adressen für die so genannte Studioglasbewegung. Schon 1974 holte der damalige Direktor der Kunstsammlungen, Heino Maedebach, die Wanderausstellung »Böhmisches Glas der Gegenwart« nach Coburg und stellte hier innovative Glaskunst vor. Maedebach richtete auch 1975 den Richard-Bampi-Preis zur Förderung junger Keramiker in Coburg aus, ein nationaler Wettbewerb mit begleitender Ausstellung, der alle drei Jahre in unterschiedlichen deutschen Museen stattfand. Dieser Wettbewerb scheint das Vorbild und der Probelauf für den sehr erfolgreichen Coburger Glaspreis 1977 gewesen sein, der sich der Förderung der freien künstlerischen modernen Glasgestaltung verschrieben hatte. Ausgewählt wurden 194 Künstler aus ganz Europa, darunter 71 Künstler aus West- und Ostdeutschland. Insbesondere für die Künstler aus Osteuropa bot der Wettbewerb die Gelegenheit, nicht nur eigene Werke im Westen zu zeigen, sondern bei der Eröffnung auch Werke westlicher Künstler im Original zu sehen und Künstler aus Westeuropa persönlich kennen zu lernen. Aus ihren Reihen kam einer der drei Gewinner des dritten Preises, der Tscheche Pavel Hlava (1924–2003). Seine Arbeit »Die Zelle – die Blüte des Lebens« besteht aus unzähligen geblasenen Glastropfen, die wie ein Blütenständer in einer Kugel zusammengesetzt sind (Abb. 3). Das prämierte Werk gehörte zu den großformatigeren Werken der Ausstellung und belegt das große Renommee des an der Glasfachschule Železný Brod und an der Kunstgewerbehochschule in Prag ausgebildeten Künstlers, der eine intensive internationale Ausstellungstätigkeit pflegte. Einen Ehrenpreis erhielt Vladimir Klein (*1950) mit seinem »Blumenstrauß« aus optischem Glas (Abb. 4). Das Objekt stellt einen spannungsreichen Kontrast zwischen geometrischen und organischen Formen dar, der durch die Lichtreflexe noch zusätzlich verstärkt wird. Glas aus Tschechien ist meist skulptural und hebt sich in den Anfängen der Studioglasbewegung deutlich von Werken aus Deutschland oder England ab.

Auch beim zweiten Coburger Glaspreis, den Erwin Eisch mit dem Kopf des Mr. Kawamaki (Abb. 1) gewann, waren Künstler aus Tschechien mit großformatigen Arbeiten vertreten. Jaromir Rybák (*1951) erhielt für die dreieckige Skulptur »Auge« einen der drei dritten Preise (Abb. 5). Die Skulptur ist formgeschmolzen und offenbart mit ihrer geometrischen Form die künstlerische Nähe zu seinem Lehrer Stanislav Libenský (Abb. 28). Im Vergleich zu den 1970er-Jahren, in denen in großer Zahl geblasene Hohlgefäße, meist Schalen, gefertigt wurden, ist in den 1980er-Jahren ein Wandel zum skulpturalen Werk zu erkennen. Es entstanden häufig massive, in Formen geschmolzene Objekte, die das Glas in eine neue Richtung führten. Glas entwickelte sich weg vom kunsthandwerklichen Gebrauchsgegenstand hin zum dreidimensionalen Sockelobjekt – ein Trend, der sich in den 1990er-Jahren noch verstärken sollte.

Nach langer Pause wurde erst im Jahr 2006 der dritte Coburger Glaspreis auf der Veste Coburg ausgerichtet. Den ersten Preis erhielt mit Josepha Gasch-Muche (*1944) eine deutsche Künstlerin, die in Saarbrücken Zeichnung und freie Malerei sowie in Trier Druckgrafik studiert hatte. Damit wurde eine Künstlerin ausgezeichnet, die keine klassische Ausbildung im Bereich Glas erhalten hatte und die auch keine langjährige Erfahrung mit diesem Material vorweisen konnte. Erst Ende 1998 war sie eher zufällig mit Glas in Kontakt gekommen. Mit ihren beiden Rundbildern aus geschichteten und geklebten Glasplättchen, sogenanntem Displayglas, waren reliefartige Wandobjekte mit einem völlig neuen künstlerischen Ansatz prämiert worden (Abb. 6). Gasch-Muche hatte sich in den 1970er- und 1980er-Jahren unter anderem auf

Collagen spezialisiert und diese Technik nun in Glas umgesetzt. Die besondere Qualität in ihrer Arbeit besteht darin, das Wechselspiel von Glas und Licht zu einer neuen Einheit verbunden zu haben. Es ist bezeichnend, dass eine Künstlerin, die handwerklich nicht in der Glasverarbeitung ausgebildet wurde, dieses Material mit frischen Ideen betrachtete und völlig neue Wege und Möglichkeiten aufzeigte. Auch den zweiten und dritten Preis erhielten skulpturale Arbeiten. Der in Frankreich ansässige Deutsche Udo Zembok (*1951) bekam den zweiten Preis für seine beiden aus Klarglas und farbigen Pigmenten bestehenden Scheibenobjekte (Abb. 7), die im Ofen verschmolzen wurden. »Simultankontrast 2« setzt nicht nur farbige Akzente, sondern schafft mit den gebogenen, aufeinander bezogenen Scheiben ein enormes Kraftfeld.

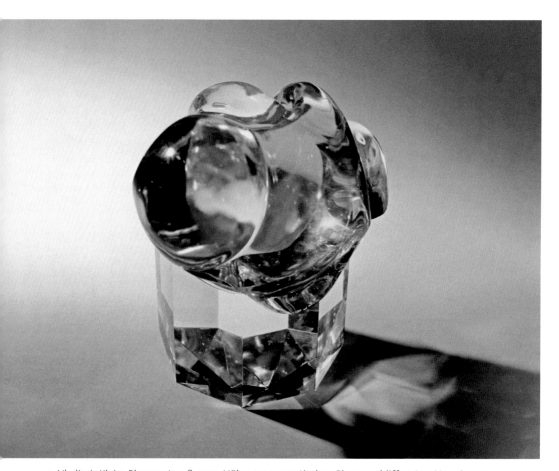

4. Vladimir Klein: Blumenstrauß, 1975, Höhe: 20 cm, optisches Glas, geschliffen, Inv.-Nr. a.S. 3199

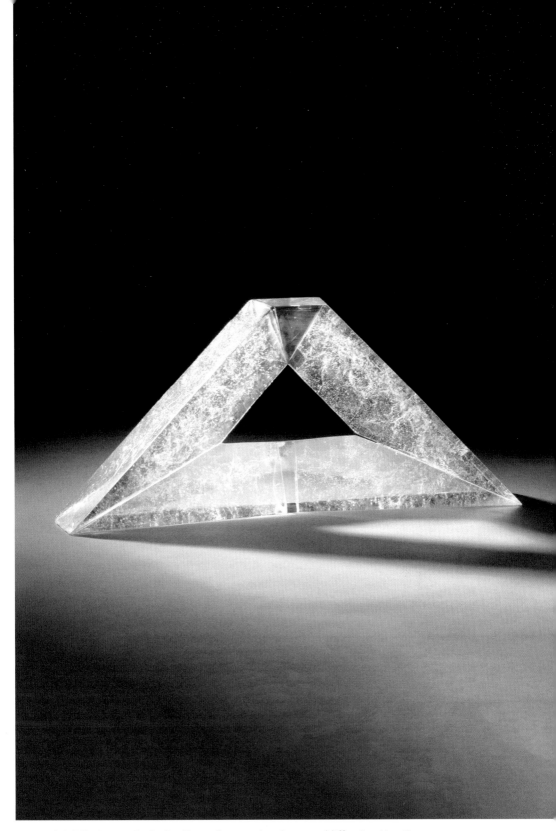

5. Jaromir Rybák: Auge, 1985, Breite: 82 cm, formgeschmolzen, geschliffen, Inv.-Nr. a.S. 4512

6. Josepha Gasch-Muche: 13.10.04 und 30.11.04, 2004, Durchmesser: 110 cm, Displayglas auf Holz, geklebt, Inv.-Nr. a.S. 5670a – b

7. Udo Zembok: Simultankontrast 2, 2005, Höhe: 62 cm, siebenlagig verschmolzen, ofengeformt, Inv.-Nr. a.S. 5666a−b

Zora Palová (*1947) aus der Slowakei wurde für ihre »Zelle« (Abb. 8), eine monumentale, technisch höchst anspruchsvolle Skulptur gewürdigt. Aus leuchtend blauem Glas geschmolzen, wird die Schwere des Glases durch die durchbrochene Struktur aufgehoben. Die Skulptur scheint regelrecht zu schweben. Neben skulpturalen Werken wurden in der Ausstellung des Coburger Glaspreises auch Installationen und Lichtobjekte gezeigt.

Den vierten, 2014 ausgerichteten Coburger Glaspreis gewann die Dänin Karen Lise Krabbe (*1955) mit drei magischen Gefäßen aus Pâte de Verre (Abb. 9). Ihre Objekte bestehen aus Glaspuder und Olivin und scheinen auf natürlichem Weg entstanden zu sein. Sie sehen aus wie durch Flut und Ebbe geformte Sandschichten. Tatsächlich werden die kleinen, nur im geöffneten Zustand als Dosen zu erkennenden Gebilde Schicht um Schicht in einer Sandform gegossen – ein manuelles Verfahren, das dem Herstellungsprozess eines 3D-Druckers ähnelt. Trotz ihrer Fragilität und geringen Größe wirken die Gefäße keineswegs klein. In ihren abstrakten Formen erinnern sie an durch Erosion geformte Felsen. Entsprechend kann man sie sich ins Mo-

8. Zora Palová: Zelle, 2005, Breite: 110 cm, formgeschmolzen, geschliffen und poliert, Inv.-Nr. a.S. 5683

numentale gesteigert vorstellen. Die Künstlerin verwendete die Rohmaterialien in einer Weise, dass das Ergebnis nicht den traditionellen Vorstellungen von Glas entsprach. Dabei spielte sie mit dem Werkstoff Glas, mit der Illusion einer natürlichen Entstehung, mit Form und Funktion sowie mit der Wahrnehmung des Betrachters. Karen Lise Krabbe schuf zeitlose, hochartifizielle Kunstwerke, die man sich auch in einer barocken Kunstkammer vorstellen könnte.

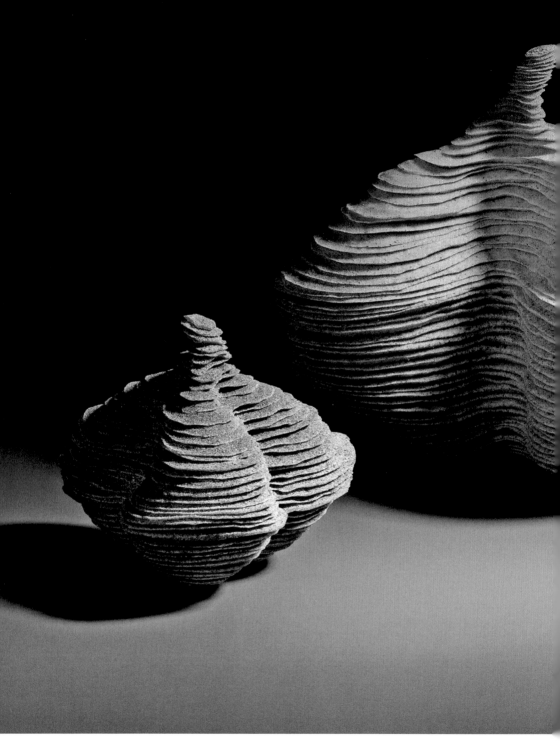

9. Karen Lise Krabbe: Blind Boxes for NoThing, 2012, Höhe: 12 bis 24 cm, Pâte de Verre, Inv.-Nr. a.S. 5926a – c
(Leihgabe der Oberfrankenstiftung)

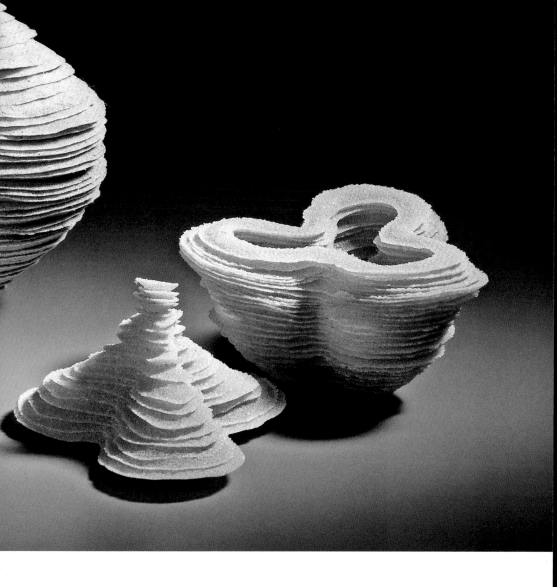

DER BAU

Im Anschluss an den zweiten Coburger Glaspreis 1985 und dem damit verbundenen Anwachsen der Sammlung an modernem Glas, konnte nach umfangreichen Planungen im Jahr 1989 mit dem »Museum für Modernes Glas« in der historischen Orangerie im Schlosspark Rosenau in Rödental das erste Museum im deutschen Sprachraum eröffnet werden, das ausschließlich dem modernen Glas gewidmet war (Abb. 10). Zuvor war auf der Veste Coburg nur ein kleiner Bestand dieses noch jungen Sammlungsbereiches zu sehen gewesen. Allein das Glasmuseum im dänischen Ebeltoft, das 1985 auf Initiative des dänischen Künstlers Finn Lynggaard (1930–2011) eingerichtet worden war,

präsentierte ebenfalls ausschließlich modernes Glas. Als ein von Künstlern organisiertes Museum, das ausgewählte Künstler um Schenkungen ihrer Kunstwerke bat, hatte es jedoch eine andere Ausrichtung als ein klassisches Museum mit breitgefächertem Sammlungsauftrag. Die Kunstsammlungen der Veste Coburg betraten mit der Einrichtung des Zweigmuseums in der Rosenau in Rödental Neuland und sollten nun an diesem besonderen Ort für knapp zwanzig Jahre die Entwicklung der Studioglasbewegung zeigen.

Nach der erfolgreichen Ausrichtung des dritten Coburger Glaspreises im Jahr 2006 und dem weiteren Zuwachs der Sammlung konkretisier-

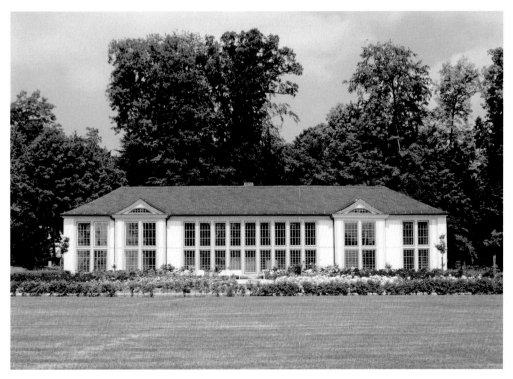

10. Museum für Modernes Glas, Außenansicht

◀ 11. Europäisches Museum für Modernes Glas, Innenansicht

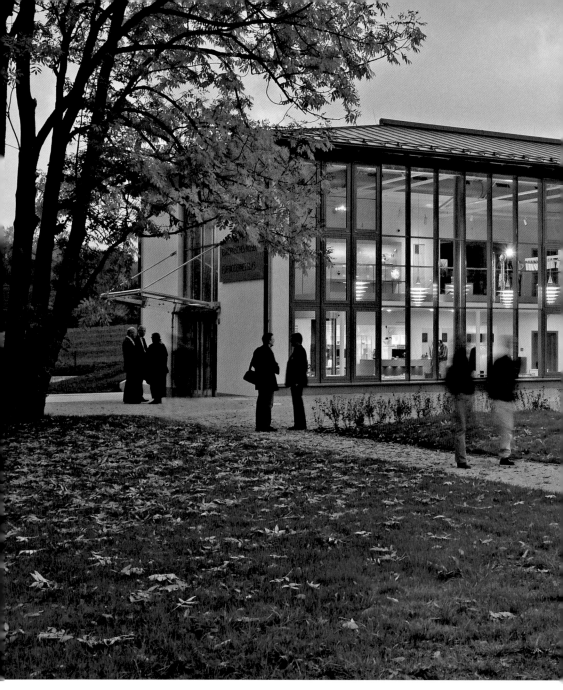

12. Europäisches Museum für Modernes Glas, Außenansicht

ten sich Überlegungen, die Ausstellungsräume in der Orangerie zu vergrößern. Nach einem komplexen Findungsprozess wurde schließlich auf Initiative des Coburger Unternehmers und Mäzens Otto Waldrich der Neubau eines Museums gegenüber der Orangerie beschlossen. Mit großzügiger finanzieller Unterstützung der von Otto Waldrich gegründeten »Stiftung Glasmuseum« konnte schließlich im Oktober 2008 nach kurzer Planungs- und Bauzeit das von Albert Wagner aus Coburg entworfene »Europäische Museum für Modernes Glas« eröffnet

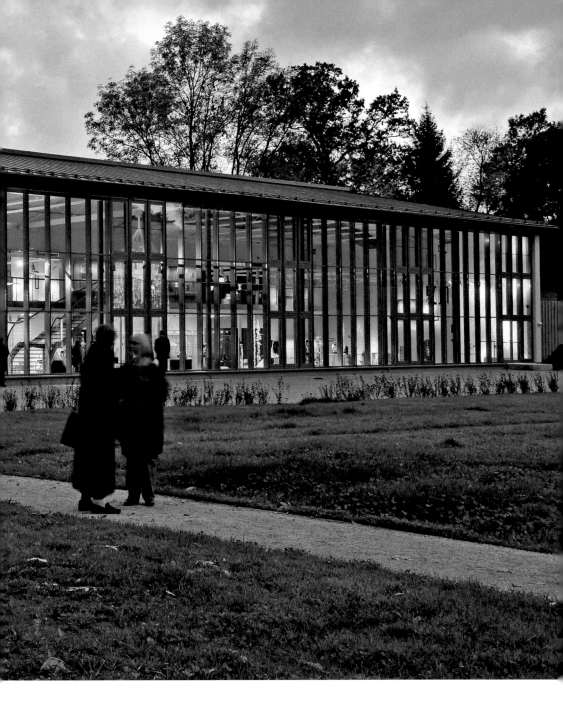

werden (Abb. 12). Nun stand nicht nur eine deutlich größere Fläche für die Dauerausstellung zur Verfügung (Abb. 11), sondern auch ein Bereich für Sonderausstellungen, ein Lampenglasstudio mit fünf Arbeitsplätzen, eine Präsentationsfläche für den Sammlungsbereich »Moderne Keramik« im Untergeschoss sowie umfangreiche Depot- und Lagerräume. Das international beachtete Museum hat seitdem ein zeitgemäßes Ambiente und ausreichend Platz für wechselnde Ausstellungen und die kontinuierlich anwachsende Glassammlung.

13. Harvey K. Littleton: Objekt, 1974, Höhe: 17 cm, opalisierendes und farbloses Glas, frei geblasen, geschliffen, Inv.-Nr. a.S. 3091

Die Verarbeitung von Glas hat eine lange Tradition, wurde aber in den allermeisten Fällen in den Glashütten durchgeführt. Es waren spezialisierte Glasmacher, die über Jahrhunderte hinweg am Schmelzofen mit der Glasmacherpfeife tätig waren. Zu diesen speziell ausgebildeten Handwerkern mussten die Künstler gehen, um ihre Entwürfe zu realisieren. Ein selbstständiges Arbeiten am Ofen war schon aus berufsständischen Gründen nicht möglich. Erst 1962, als der Amerikaner Harvey K. Littleton (1922–2013) mit Hilfe von Dominick Labino (1910–1987) auf dem legendären Workshop im Toledo Museum of Art einen mobilen Schmelzofen vorstellte, konnte man im eigenen Studio Glas schmelzen und verarbeiten. Damit standen ganz neue Möglichkeiten zur Verfügung, eigene Ideen auch selber umzusetzen und Kunstwerke von der Planung bis zum fertigen Produkt selber auszuführen. Ein Prozess, den Goldschmiede oder Keramiker schon immer praktizierten und als selbstverständlich betrachteten. Vom Herstellungsort, dem eigenen Studio, hat sich der Begriff »Studioglas« abgeleitet. Da inzwischen viele Objekte an anderen Orten und auch in anderen Techniken als dem damals bevorzugten Glasblasen gefertigt werden, ist die Formulierung »Modernes Glas« anstelle der Bezeichnung Studioglas getreten.

Littleton war von der Ausbildung her Keramiker, kam aber über seinen Vater, der in Corning/N.Y. beim gleichnamigen Glaskonzern als Chemiker tätig war, früh mit diesem Material in Berührung. Littleton war eine zentrale, charismatische Figur der Studioglasbewegung. Bekannt wurde er durch seine abstrakten Glasskulpturen (Abb. 13), die an der Glasmacherpfeife und mit Formwerkzeugen entstanden und dem Glas ganz neue Gestaltungsansätze gaben. Littleton hatte viele Schüler, die durch ihn geprägt wurden. Wichtig ist unter anderem sein Kontakt zu Erwin Eisch, dessen frühe, funktionsfreie Vasen und Gefäße Littleton während einer Reise durch den Bayerischen Wald entdeckte. Neugierig geworden, suchte er den Künstler in dessen väterlicher Glashütte in Frauenau auf, woraus sich eine lebenslange Freundschaft und viele gemeinsame Projekte ergaben. Über den Kontakt zu Littleton, der Eisch mehrfach nach Amerika einlud, bekam auch die deutsche Glasszene eine internationale Ausrichtung und vor allem viel Aufmerksamkeit. Stellvertretend sei der zugenähte Bierkrug von Erwin Eisch erwähnt (Abb. 14), der den Bruch mit den traditionellen, wohlgeformten Gefäßen, die üblicherweise aus den Glashütten kamen, deutlich macht. Gleichzeitig werden auch der Witz und die Ironie greifbar, die der gesamten frühen Glasbewegung eigen ist.

Eine der zentralen Figuren der Studioglasbewegung in Großbritannien ist Samuel J. Herman (*1936), ein Schüler von Harvey K. Littleton. Geboren in Mexiko und seit 1965 in Großbritannien ansässig, ließ er im Jahr 1968 als Lehrer am Royal College of Art in London einen Studioofen für die Glasherstellung errichten und eröffnete 1969 in London mit »The Glasshouse« das erste private Glasstudio in Großbritannien. In dieser Werkstatt waren viele Künstler tätig, darunter Jane Bruce, Dillon Clarke, Pauline Solven, David Taylor und Fleur Tookey, die alle beim 1. Coburger Glaspreis teilnahmen und auch in unserer Sammlung vertreten sind. Herman, der auch als Maler und Bildhauer tätig ist, kann mit Erwin Eisch verglichen werden, der in Deutschland als Nestor seiner Zunft gilt. Wie Eisch fertigt auch Herman Gefäße, deren praktische Verwendung durch die Verformung kaum möglich ist. So ist die kunstvolle Vase aus dem Jahr 1979 (Abb. 15) auch eher als Skulptur zu betrachten.

In den Niederlanden sieht man in Willem Heesen (1925–2007), der als Entwerfer an der königlichen Glasfabrik Leerdam tätig war, einen der wichtigen Pioniere der freien Glaskunst. Seine abstrakte Skulptur »Biegen und Brechen«

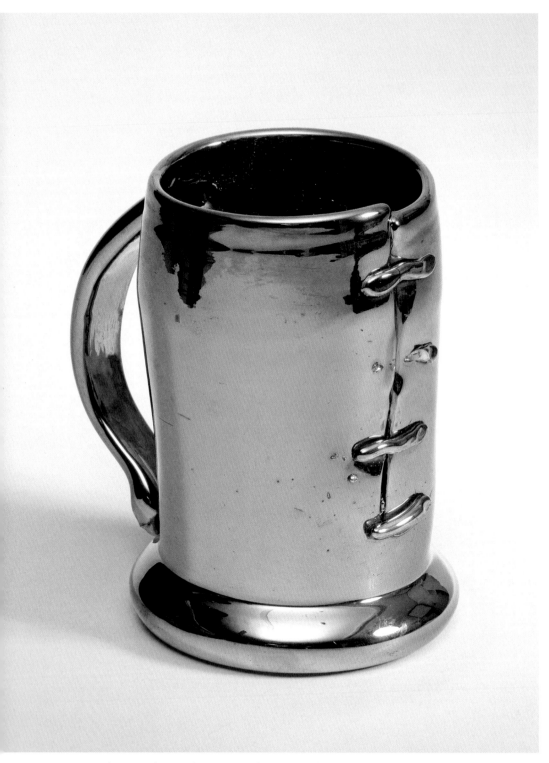

14. Erwin Eisch: Zugenähter Bierkrug, 1972, Höhe: 14,5 cm, frei geblasen, Silberüberfang, Inv.-Nr. a.S. 2618

(Abb. 16) aus dem Jahr 1976 greift einerseits Gestaltungselemente von Harvey K. Littleton auf, setzt mit dem klaren, optischen Glas aber auch neue Akzente. Insbesondere die Transparenz des Glases wird hier als Stilelement eingesetzt. Mit der Fragilität des Glases korreliert die Form der Skulptur.

Ebenfalls in enger Zusammenarbeit mit der königlichen Glasfabrik Leerdam entstand das abstrakte Objekt von Sybren Valkema (1916–1996), das 1972 von dem Glasbläser Leendert van der Linden geblasen wurde (Abb. 17) und aus farblosem Glas mit gelbem und weißem Infang besteht. Auch hier wurde Glas als künstlerisches Material eingesetzt. In Verbindung mit Licht bot es wegen seiner Transparenz und Farbigkeit ganz andere Möglichkeiten als zum Beispiel die Materialien Metall, Stein oder Ton.

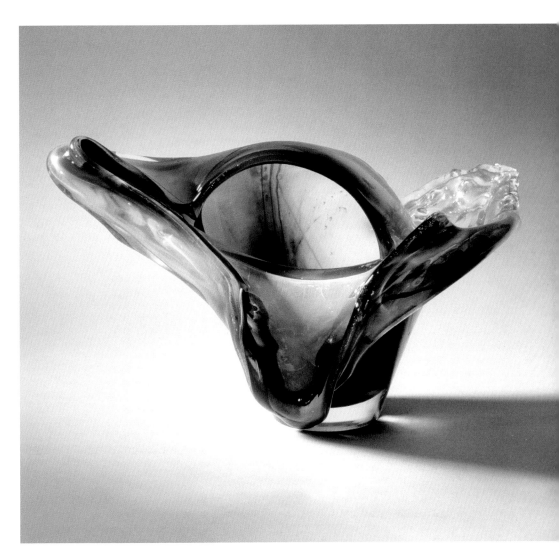

15. Samuel J. Herman/Hütte Val Saint-Lambert (Ausführung): Vase, 1979, Höhe: 26,3 cm, geblasen, frei geformt, Inv.-Nr. a.S. 5496

16. Willem Heesen: Biegen und Brechen III, 1976, Höhe: 37 cm, formgeschmolzen, poliert, Inv.-Nr. a.S. 3390

17. Sybren Valkema (Entwurf)/Leendert van der Linden (Ausführung): Objekt, 1972,
Höhe: 26,4 cm, geblasen, frei geformt, Inv.-Nr. a.S. 2498

18. Benny Motzfeld: Vase, 1978, Höhe: 11,5 cm, geblasen, Inv.-Nr. a.S. 3925

KÜNSTLERINNEN UND GLAS

Abgesehen von Ann Wolff (Abb. 2), die hinsichtlich ihres vielfältigen künstlerischen Wirkens und des langen Schaffenszeitraums eine Sonderstellung einnimmt, handelt es sich bei den bisher vorgestellten Künstlern um Männer. Es fällt auf, dass insbesondere bis zur Mitte der 1970er-Jahre nur wenige Frauen im Bereich Glas eigenschöpferisch tätig waren. Die Gründe sind unter anderem in der handwerklichen Tradition zu finden, bei der ausschließlich Männer in der Produktion von Glas tätig waren und Frauen eher in der Glasveredlung.

Eine der Pionierinnen war die Norwegerin Benny Motzfeld (1909–1995), die nach einem Studium der Malerei an der Kunst- und Handwerkerschule in Oslo von 1955 bis 1970 als Designerin in verschiedenen norwegischen Glashütten tätig war, bis sie schließlich 1970 die Studioglashütte »Plus« in Frederikstadt gründete. In dem in einem Kunsthandwerkerzen-

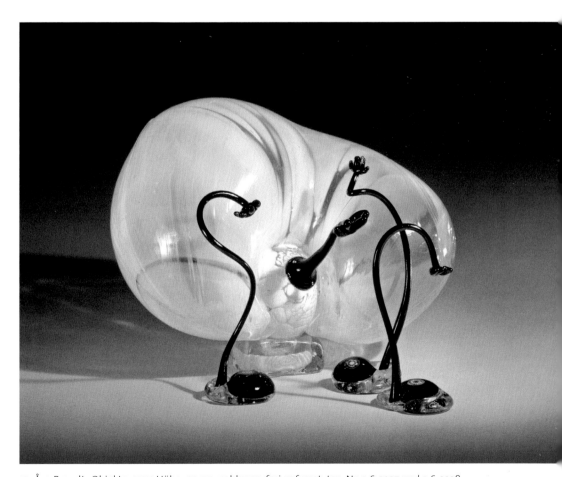

19. Åsa Brandt: Objekte, 1977, Höhe: 23 cm, geblasen, frei geformt, Inv.-Nr. a.S. 3227 und a.S. 3228

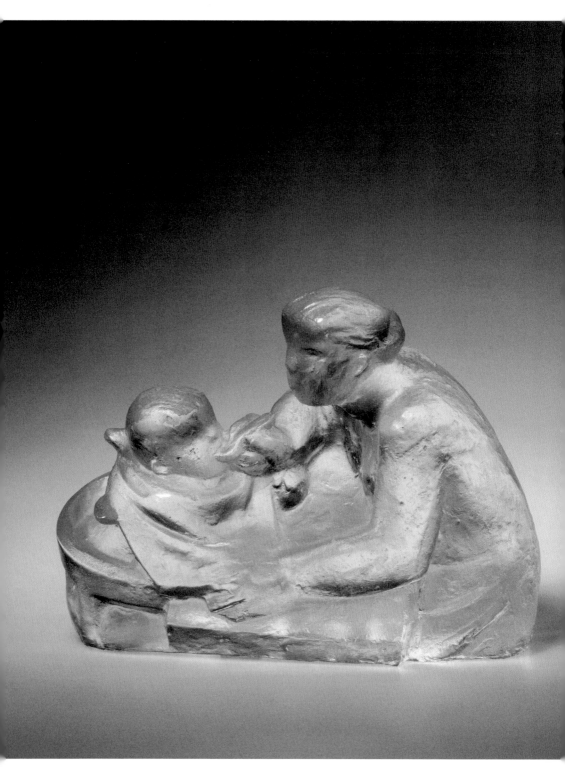

20. Jaroslava Brychtová: Fütterung, 1954, Höhe: 14,7 cm, formgeschmolzen, geschliffen und poliert, Inv.-Nr. a.S. 5776

trum gelegenen Glasstudio führte sie ein überschaubares Team von Glasbläsern an, die meist nach ihren Ideen Gefäße fertigten. Ein typisches Erzeugnis dieser Epoche ist die Vase aus dem Jahr 1978 (Abb. 18), deren Metalleinschmelzungen und die Verwendung von Glasfiber trotz der konventionellen Form einen experimentellen Ansatz offenbart.

Ebenfalls ein eigenes Studio führt die Schwedin Åsa Brandt (*1940), die zunächst an der Kunstakademie in Stockholm Keramik studierte und dann an der Gerrit Rietveld Akademie in Amsterdam unter Sybren Valkema und am Royal College of Art in London unter Samuel Herman zum Glas wechselte. Inspiriert von diesen Erfahrungen richtete sie sich 1968 in Torshälla ein Studio mit eigenem Brennofen ein. Sie war damit nicht nur eine der ganz wenigen Frauen, die seinerzeit ihre Objekte selber mit der Glasmacherpfeife herstellte, sondern sie betrieb wohl auch die erste Studioglaswerkstatt in Skandinavien überhaupt. Ihre 1977 beim Coburger Glaspreis gezeigte Objektgruppe (Abb. 19) offenbart ihre Begeisterung am Umgang mit dem heißen, zähflüssigen Material und die Freude am Gestalten, die auch fast fünfzig Jahre später nicht erloschen ist.

Als eine der bedeutendsten Künstlerinnen, die mit Glas gearbeitet haben, gilt zweifelsfrei Jaroslava Brychtová (*1924), die zusammen mit ihrem Mann Stanislav Libenský (1921–2002) fast fünfzig Jahre eine Werkgemeinschaft betrieb. Als Tochter des Gründers der ersten tschechischen Glasfachschule in Železný Brod studierte sie von 1945 bis 1947 Glas und Skulptur an der Kunstgewerbeschule in Prag und gründete 1950 die Abteilung für formgeschmolzenes Glas in der Glashütte von Železný Brod, die sie bis zu ihrer Pensionierung 1984 leitete. Sie ist es, die maßgeblich die Verbreitung von formgeschmolzenen Skulpturen in der Tschechoslowakischen Republik vorantrieb. Ihre frühe Skulptur »Fütterung« (Abb. 20), eine Mutter-Kind-Gruppe von 1954, aus dem Jahr, in dem auch ihre Tochter zur Welt kam, steht noch ganz in der Tradition figürlicher Arbeiten im Stile von Käthe Kollwitz und Ernst Barlach. Es ist eine private, stille Skulptur, die aber die Möglichkeiten der vollplastischen Verarbeitung von Glas, worin das Künstlerpaar Libenský/Brychtová so herausragende Objekte schaffen sollte, bereits vorzeichnet. Mit ihrem breitgefächerten Werk und insbesondere den großformatigen, häufig monumentalen Skulpturen gehört Jaroslava Brychtová zu den prägenden Künstlerinnen der zweiten Hälfte des 20. Jahrhunderts.

Einen ganz anderen Weg beschritt Jutta Cuny (1938–1983), die erst ein Literatur- und Sprachenstudium an der Universität Genf absolvierte und dann nach Zeichen- und Malereikursen schließlich durch den Bildhauer Francesco Somaini zur Skulptur fand. Von ihm erlernte sie die Technik des Sandstrahlens, die sie dann in völlig neuer Art und Weise bei Industrieglas anwendete. Zunächst bearbeitete sie einzelne Industrieglasplatten direkt mit dem Sandstrahler, wobei teils tiefe Höhlungen entstanden. Später sind es mehrere, geschichtete Platten, die dreidimensionale Glasskulpturen bildeten. Ihre aus mehreren Glasblöcken bestehende Skulptur »Zerreißung« aus dem Jahr 1979 (Abb. 21) besitzt ein Innenleben, das an Landschaften erinnert. Das Glasnegativ wird durch die innen liegende, mattierte Glashaut zum plastischen Körper, zum Positiv. Jutta Cuny thematisiert die Gegenpole »Positiv – Negativ« und »Innen – Außen«. Durch die Transparenz des Glases wird trotz des verschlossenen Inneren eine besondere Nähe geschaffen. In Erinnerung an ihre früh durch einen Autounfall verstorbene Tochter hat Ruth Maria Franz die am Glasmuseum Hentrich in Düsseldorf angesiedelte Jutta Cuny-Franz Foundation gegründet, die alle zwei Jahre im Museum Kunstpalast in Düsseldorf den Jutta-Cuny-Franz-Erinnerungspreis auslobt und die sich der Förderung junger Künstlerinnen und Künstler widmet, bei deren Werke Glas eine wichtige Rolle spielt.

Dessen erste Preisträgerin war die Ungarin Mária Lugossy (1950–2012), die ebenfalls mit sandgestrahltem Industrieglas arbeitete und die Jutta Cuny ein einziges Mal getroffen hatte. Bei der Ausstellung »Glaskunst 81« in Kassel besprachen sie aufgrund ihrer ähnlichen Arbeitsweise mögliche gemeinsame Projekte, zu denen es aber nie kommen sollte. Das Objekt »Ozean der Stille« aus dem Jahr 1985 (Abb. 22) ist aus runden, laminierten Flachglasscheiben gefertigt,

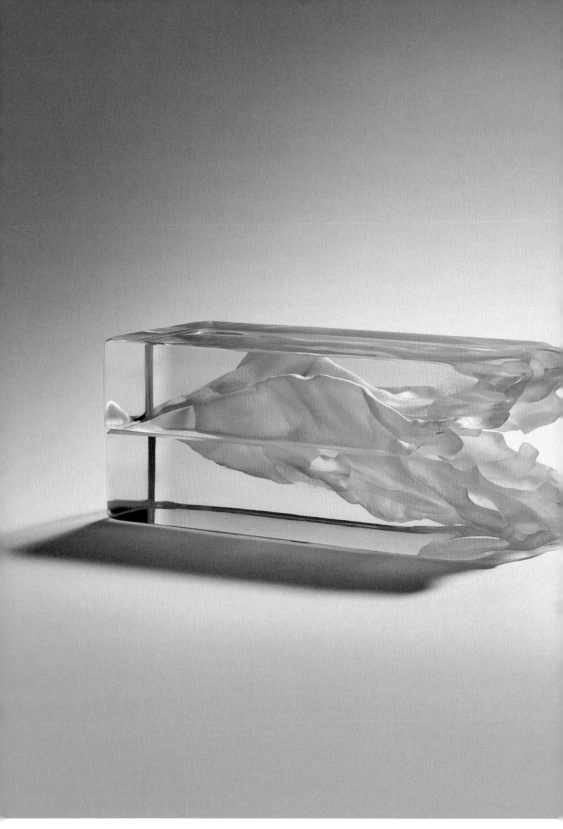

21. Jutta Cuny: Zerreißung, 1979, Länge: 70 cm, Glasblöcke, sandgestrahlt, Inv.-Nr. a.S. 4682

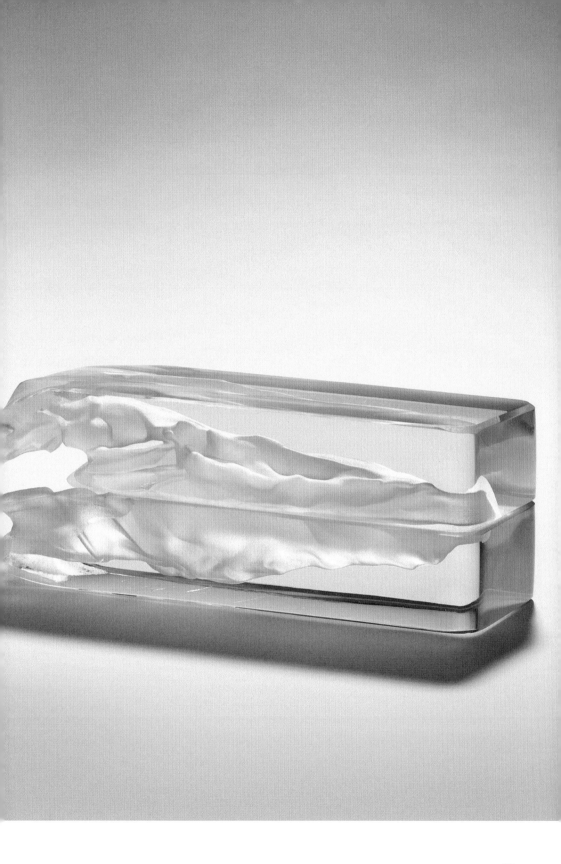

die nach außen hin linsenförmig geschliffen sind. Durch das Sandstrahlen entstand eine amorphe Fantasielandschaft, wie man sie von aus großer Distanz gemachten Luftaufnahmen kennt.

Wie Jutta Cuny und Mária Lugossy hatte auch Mary Ann »Toots« Zynsky (*1951) eine ganz eigene Technik perfektioniert. Sie entwickelte in den 1980er-Jahren eine Maschine zur Fertigung von dünnen, farbigen Glasfäden. Diese lassen sich im Ofen miteinander verschmelzen, wobei die Struktur des einzelnen Fadens erhalten bleibt. So entstehen bunte Hohlkörper wie derjenige aus der Serie »Tierra del Fuego« (Abb. 23) mit seiner ganz eigentümlich strukturierten Oberfläche, wie man sie von Glas eigentlich nicht kennt. Inspiriert wird Toots Zynsky von den Eindrücken ihrer zahlreichen Reisen in die Erlebniswelt fremder Kulturen. Die Objekte, die man nicht als Schalen bezeichnen will, leben von der Farbe und ihrer organischen Form, die durch Absenken im Schmelzofen in eine Negativform entstehen.

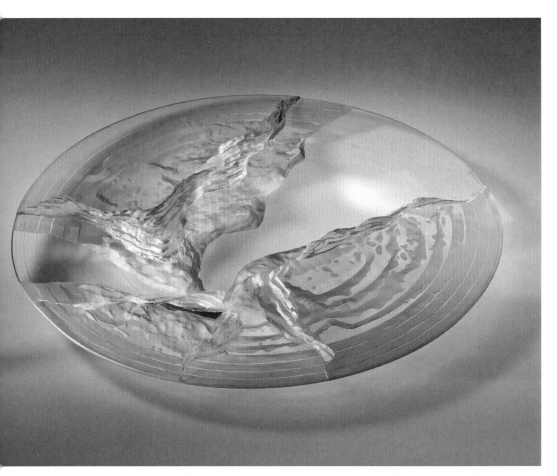

22. Mária Lugossy: Ozean der Stille, 1985, Durchmesser: 56 cm, laminiertes Flachglas, geschliffen, poliert, sandgestrahlt, Inv.-Nr. a.S. 4515

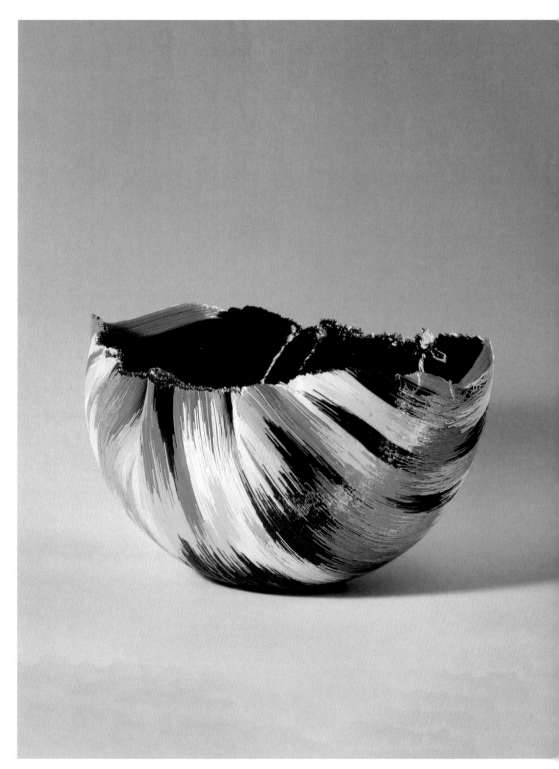

23. Toots Zynsky: Objekt aus der Serie »Tierra del Fuego«, 1991, Breite: 29,8 cm, ausgezogene, verschmolzene und heiß geformte Farbglasfäden, Inv.-Nr. a.S. 5476

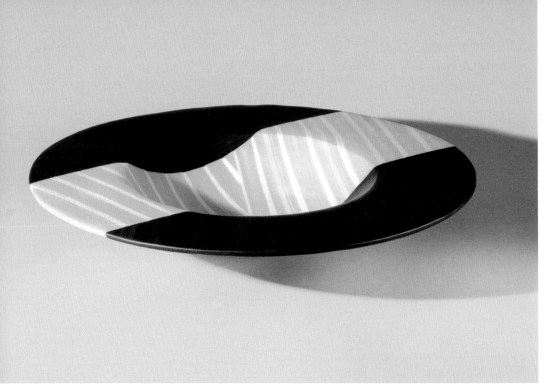

24. Klaus Moje: Schale, 1981, Durchmesser: 49,3 cm, Mosaikglas, abgesenkt (geslumpt), Inv.-Nr. a.S. 3875

25. Franz-Xaver Höller: Ballon IV, 1997, Höhe: 43,6 cm, geblasen, geschliffen, Inv.-Nr. a.S. 5504

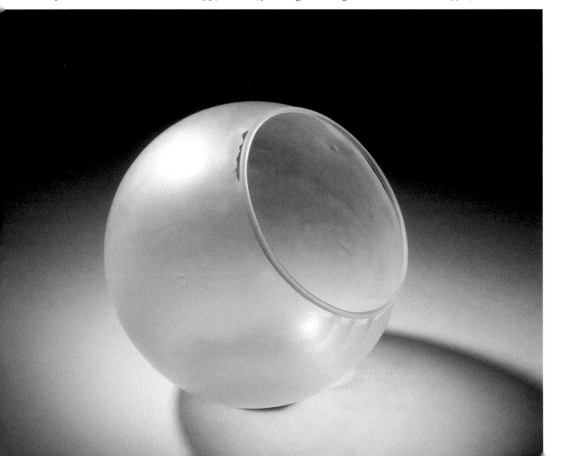

GLASZENTREN

DEUTSCHLAND

Die Glasszene in Europa ist sehr heterogen, obwohl sich im Zuge der allgemeinen Globalisierung eine zunehmende Internationalisierung auch beim Glas erkennen lässt. Bedingt durch die für ausländische Studenten offenen Lehrangebote studieren an den wichtigen Akademien in Großbritannien, Dänemark, Frankreich, Deutschland, den Niederlanden und der Tschechischen Republik angehende Künstler aus der ganzen Welt, woraus sich automatisch ein internationales Netzwerk ergibt. Studienkurse, Workshops, Künstleraufenthalte und Stipendien, die sich an eine weltweite Künstlerschar richten, tun ihr Übriges. Trotz dieser Entwicklung, die sich in den letzten zwanzig Jahren verstärkt hat, und aufgrund der zunehmenden Professionalisierung der Künstler hinsichtlich Marktauftritt und globaler Ausstellungsaktivitäten, gibt es immer noch länderspezifische Besonderheiten, auch wenn diese mehr und mehr verschwinden. So herrscht in der Tschechischen Republik immer noch das massive, skulpturale Glas vor, während in Großbritannien und Skandinavien eine große Vielfalt an Techniken und experimentellen Verarbeitungsprozessen zu beobachten sind. Die Niederlande arbeiten traditionell konzeptbezogen, was mit dem großen Einfluss der Gerrit Rietveld Academie zu erklären ist. Deutschland ist breit aufgestellt, da es hier keine dominierenden Ausbildungsstätten und keine prägenden Schulen gibt. Vielmehr ist eine gleichwertige Koexistenz vieler Techniken wie der Gravur, dem Lampenglas, der Glasmalerei und dem Glasblasen zu beobachten.

Über Erwin Eisch (Abb. 1) wurde schon mehrfach gesprochen. Obwohl er die Studioglasbewegung in Deutschland stark prägte, war er nie schulbildend. Vielmehr blieb er ein Einzelgänger, der jeden seine künstlerische Ausdrucksform finden ließ.

Eine herausragende künstlerische Figur war Klaus Moje (1936–2016), der sich vor allem der Entwicklung des Mosaikglases verschrieben hatte. Er ging 1982 nach Australien, um dort an der School of Art der Australian National University in Canberra den Glass Workshop einzurichten. Schwerpunkt war nicht das klassische Glasblasen, sondern die verschiedenen Fusing-Techniken und die Veredlung von Glas durch Kaltarbeit. Eines seiner typischen Objekte ist die gefuste und in die Negativform geslumpte Glasschale (Abb. 24) mit ihrem Streifen aus gegeneinander versetzten Mosaikstäben. Die Arbeiten aus Mosaikglas von Klaus Moje zeichnen sich alle durch ihre besondere, wohlgesetzte und nie einfach nur bunt wirkende Farbigkeit aus. In der Rückschau ist Klaus Moje vor allem außerhalb von Deutschland prägend gewesen. Er gilt zu Recht als Begründer der australischen Glasszene.

Eine weitere prägende Figur ist Franz-Xaver Höller (*1950), der über 30 Jahre als Fachlehrer an der Glasfachschule Zwiesel tätig war. Die Kunstsammlungen besitzen einen seiner großen, extrem dünn ausgeblasenen und zum Rand hin abgeschliffenen Ballons (Abb. 25). Bei dieser Serie handelt es sich um Werke von höchster technischer Raffinesse und Perfektion. Bei jedem Objekt wird deutlich: Hier geht es nicht um Effekte, nicht um das schnelle Ergebnis, sondern um eine formale Ausgewogenheit und eine Durchgestaltung bis in das kleinste Detail. Nichts bleibt dem Zufall überlassen. Alles, auch die sorgfältige Kaltarbeit, wird minutiös geplant und durchgeführt. Ergebnis sind Objekte von großer innerer Kraft und magischer optischer Wirkung.

Von vergleichbarer Perfektion und Detailgenauigkeit sind die aus meist farblosem Glas geblasenen und geschliffenen Objekte von Veronika Beckh (*1969), einer Schülerin von Franz-Xaver Höller. Ihre fünf ineinander gestellten, geblasenen und geschliffenen Schalen, in denen eine Kugel liegt, wurden im Jahr 2002 bei der

Ausstellung des Danner-Preises in Coburg vorgestellt (Abb. 26). Es sind geometrische Körper, die zwar aus Glas bestehen, aber Licht zu sein scheinen. Sie reflektieren das Licht, fangen es ein und spielen mit unserer optischen Wahrnehmung. Bei Veronika Beckh geht es um die ganz spezifischen Eigenschaften von Glas, insbesondere um seine Transparenz und die Brechung von Licht. In ihren Arbeiten, die sich immer durch eine konzentrierte, reduzierte Form auszeichnen, kommt die eigentümliche Qualität von Glas besonders zur Geltung.

Julius Weiland (*1971) hat an der Akademie der Schönen Künste in Hamburg unter anderem bei Ann Wolff studiert und mit verschiedenen Techniken experimentiert. Auch bei seinen Skulpturen spielt die Wirkung von Licht eine ganz zentrale Bedeutung. Seit vielen Jahren verschmilzt Weiland farblose und farbige Glasstäbe und Glasröhren sowie Gegenstände aus Glas zu Skulpturen. Seine große Arbeit »New Moon« aus dem Jahr 2011 zeigt mustergültig den Prozess des Verschmelzens (Abb. 27). Wie eingefroren erscheint das Glas. Es ist gefangen in einem Zustand kurz vor dem Kollabieren. Dies gelingt, in dem während des Schmelzprozesses die Temperatur im Ofen plötzlich deutlich reduziert wird, so dass die ehemals starren, nun in der Hitze weich gewordenen Glasröhren nicht weiter zusammen sinken können, sondern durch das schnelle Abkühlen wieder eine ausreichende Festigkeit erhalten.

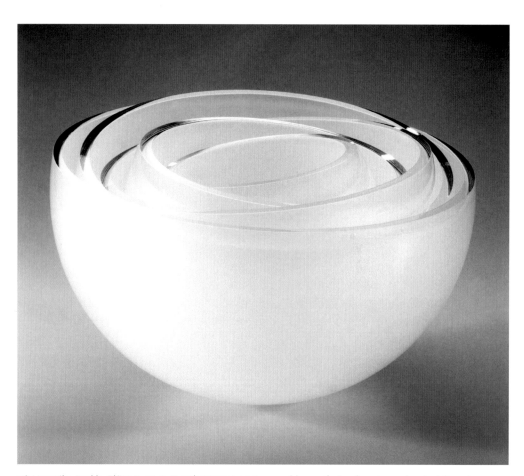

26. Veronika Beckh: Blüte II, 2001, Durchmesser: 34,5 cm, geblasen, frei geformt, sandgestrahlt und geschliffen, Inv.-Nr. a.S.5613a – f (Leihgabe der Benno und Therese Danner'sche Kunstgewerbestiftung)

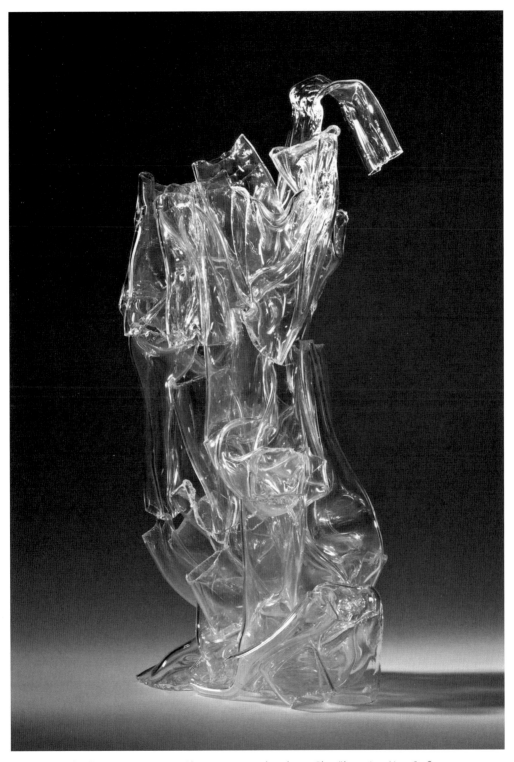

27. Julius Weiland: New Moon, 2011, Höhe: 70 cm, verschmolzene Glasröhren, Inv.-Nr. a. S. 5847

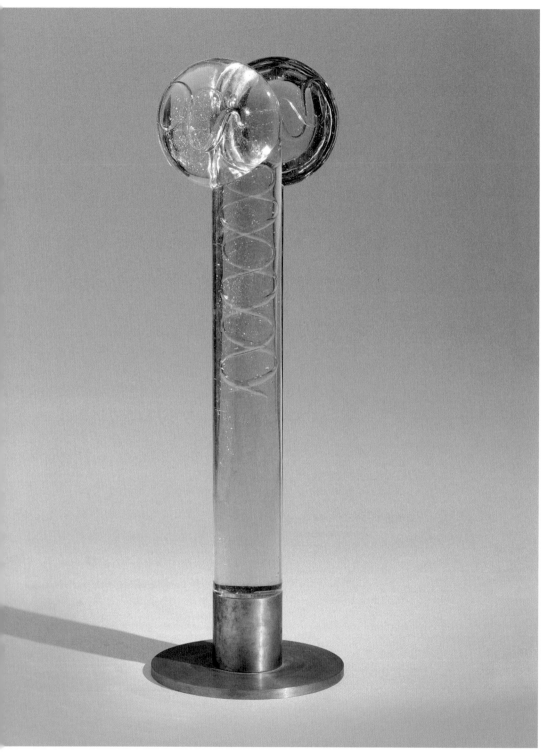

28. Stanislav Libenský/Jaroslava Brychtová: Erbinformationsspirale, 1976,
Höhe: 100 cm, formgeschmolzen, poliert, Inv.-Nr. a.S. 3202

Auf die große Bedeutung der Tschechischen Republik für die Entwicklung des Modernen Glases wurde schon mehrfach verwiesen. Im Zentrum steht das Künstlerpaar Stanislav Libenský und Jaroslava Brychtová. Deren 1977 beim Coburger Glaspreis gezeigte »Erbinformationsspirale« mit ihrer DNA-Spirale im Inneren (Abb. 28) war mit einer Höhe von über 100 cm die größte massiv gegossene Skulptur des Wettbewerbes. In ihrer Abstraktion und Monumentalität gehört sie zu den ganz herausragenden Objekten der Coburger Sammlung. Kurioserweise erhielt nur Stanislav Libenský, nicht aber Jaroslava Brychtová einen der Ehrenpreise. Libenský, Schüler von Josef Kaplický, hatte an der Kunstgewerbeschule Prag und der Hochschule für angewandte Kunst in Prag Malerei und Glasgestaltung studiert und war anschließend bis 1954 Lehrer an der Glasfachschule von Nový Bor sowie bis 1963 Direktor der Glasfachschule von Železný Brod. Als Leiter des Glasateliers an der Hochschule für angewandte Kunst in Prag hat Libenský bis zu seiner Pensionierung im Jahr 1983 eine große Zahl an Schülern ausgebildet. Bis heute ist der minimalistische Stil seiner abstrakten Skulpturen und Wandobjekte stilbildend und die großen öffentlichen Aufträge bezeugen seine herausragende Bedeutung für die angewandte Kunst in Tschechien.

Einer seiner Schüler war František Vízner (1936 – 2011), der nach Besuchen der Glasfachschulen in Nový Bor und Železný Brod an der Kunstgewerbeschule Prag studiert hatte und einige Jahre als Designer für die Glasindustrie tätig war. Seit 1975 entstanden eigene Arbeiten, in der Regel massiv gegossene Skulpturen, deren puristische Form von Schalen und anderen Gefäßen abgeleitet waren. Ein solches Exemplar ist die in der Sammlung befindliche »Schüssel« von 1976 (Abb. 29) aus massivem Rauchglas, die in Schüsselform geschliffen und mattiert ist. Das knapp dreißig Zentimeter große Objekt ist perfekt ausbalanciert und neben seiner technischen Perfektion auch ein abstraktes Meisterwerk.

Die beim zweiten Coburger Glaspreis vorgestellte Skulptur »Zivilisation« von Pavel Hlava aus dem Jahr 1983/84 ist frei geblasen und für das tschechische Glas aufgrund seiner Form

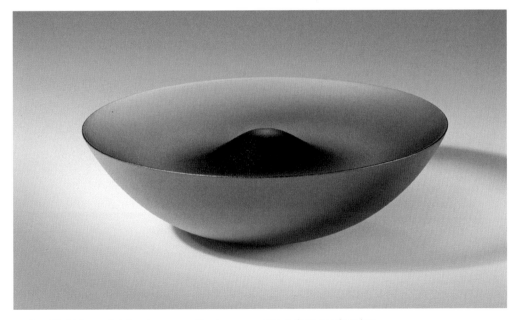

29. František Vízner: Schüssel, vor 1977, Durchmesser: 28 cm, formgeschmolzen, geschliffen und poliert, Inv.-Nr. a.S. 3207

31. Václav Cigler: Raum II, 1984, Breite: 60 cm, geklebte Flachglasscheiben,
Inv.-Nr. a.S. 4533

und der geklebten Einzelteile eher ungewöhnlich (Abb. 30), doch deshalb umso spannender. Hlava, der bereits 1977 auf der Ausstellung des ersten Coburger Glaspreises eine große Arbeit vorstellte (Abb. 3), schafft mit den zwei über abgeknickte Röhren miteinander verbundenen Kugeln ein Spannungsfeld, das von der horizontalen und vertikalen Ausrichtung bestimmt wird. Ähnliche Konstrukte finden sich auch bei dem Amerikaner Robert Fritz (Abb. 50).

Vorzugsweise mit optischem Glas oder geklebten Flachglasscheiben arbeitet Václav Cigler (*1929), der an der Glasfachschule Nový Bor und der Kunstgewerbeschule Prag ausgebildet wurde. Seine 1985 beim Coburger Glaspreis vorgestellte Installation »Raum II« (Abb. 31) zeigt gegeneinander verschobene und schräg gestellte Flachglasscheiben, die bei Streiflicht starke optische Akzente setzen. Cigler setzte ganz bewusst die optischen Möglichkeiten und Qualitäten von Glas ein, um den drei Dimensionen der räumlichen Anordnung noch eine vierte hinzuzufügen: Er kreierte aus Glas eine Lichtskulptur, die aufgrund der Lichtreflexe und Spiegelungen die Grenzen der Grundplatte, auf der die Einzelscheiben geklebt sind, aufhebt.

Anna Matoušková-Kopecká (*1963) hat 1984 bis 1990 bei Stanislav Libenský an der Hochschule für angewandte Kunst in Prag studiert. Sie ist eine seiner jüngeren Schülerinnen und zeigt, wie weit der prägende Einfluss von Libenský in die heutige Zeit hinein reicht. Ihre Skulptur »Nr. IX« (Abb. 32) aus dem Jahr 1992 ist eine zweiteilige Mikroarchitektur, deren Spalt Einblick in das Innere zu geben scheint. Allerdings ist vorne die Oberfläche mattiert, so dass der Einblick getrübt bleibt – anders an der Seite, wo die polierte Oberfläche den Blick in das Innere ermöglicht. Die Anordnung der Würfel erinnert an eine Treppenarchitektur, die ein kontrastreiches Lichtspiel mit hellen und dunklen Oberflächen erzeugt.

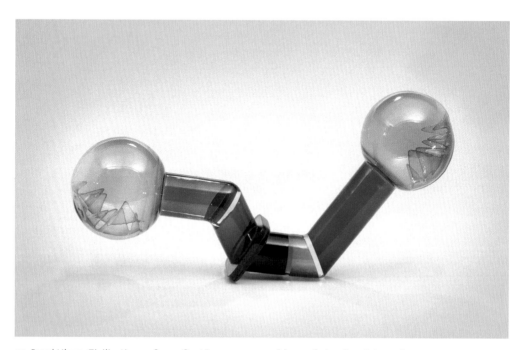

30. Pavel Hlava: Zivilisation, 1983–1984, Länge: 95 cm, geblasen, frei geformt, bemalt, geschliffen und laminiert, Inv.-Nr. a.S. 4531

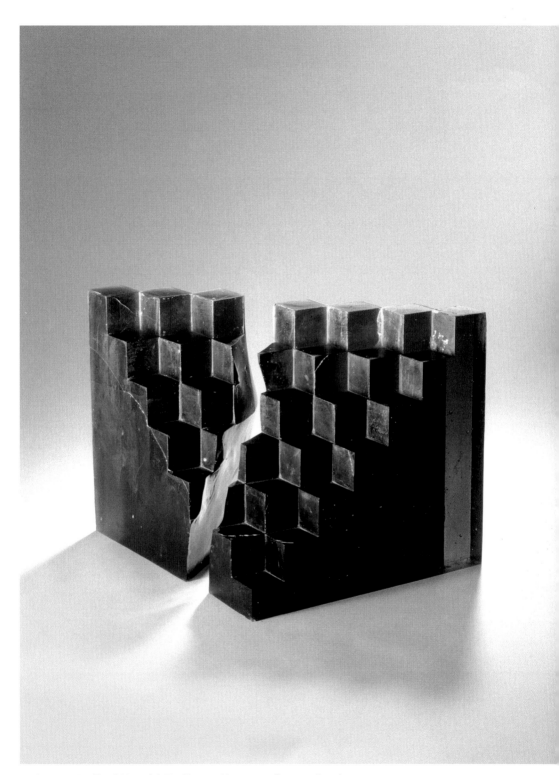

32. Anna Matoušková-Kopecká: Nr. IX, 1992, H: 33,5 cm, formgeschmolzen,
geschliffen und poliert, Inv.-Nr. a.S. 5324

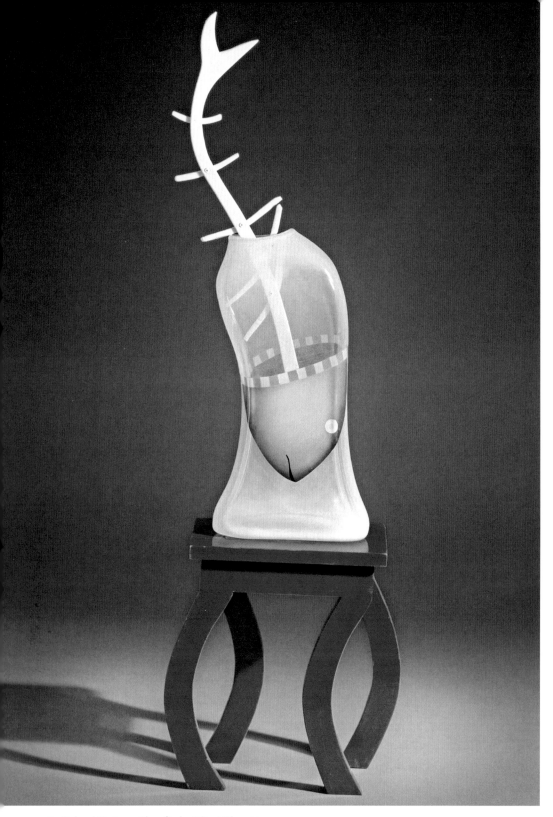

33. Richard Meitner: Thunfisch, 1984, Höhe: 93 cm,
formgeblasen, Emailmalerei, Holz, Inv.-Nr. a.S. 4497

Ganz anders sehen Glasobjekte aus den Niederlanden aus, wo die Gerrit Rietveld Academie in Amsterdam großen Einfluss ausübt. Richard Meitner (*1949) und Mieke Groot (*1949), die 1976 eine Werkstatt gründeten und von 1981 bis 2000 das Glasdepartment an der Rietveld Academie leiteten, sind formal auf keinen Stil festzulegen, zu vielfältig ist der Einsatz von Techniken und das Erscheinungsbild ihrer Arbeiten. Richard Meitners Glasobjekt »Thunfisch« (Abb. 33) von 1984 besteht aus einem Materialmix aus formgeblasenem Glas und Holz. Beide Elemente fügen sich zu einer organisch verbundenen Skulptur zusammen, die durch den rot lackierten Schemel und die Emailmalerei auf dem Glas starke farbige Akzente setzen. Überhaupt spielen Farben und Malerei im Werk von Richard Meitner, der bei Marvin Lipofsky (Abb. 49) und Sybren Valkema (Abb. 17) studiert hat, eine große Rolle. Immer wieder wird das in unterschiedlichen Techniken verarbeitete Glas in Kalt- oder Heißglastechnik bemalt und seine Form bzw. Silhouette durch Farbe neu akzentuiert.

Auch Mieke Groot verwendet gezielt Farbe und Emailmalerei bei der Dekoration ihrer in Model geblasenen Hohlkörper. Wie schon bei Erwin Eisch wird das Glas zum Bildträger, auch wenn es keine figürlichen Dekore gibt. Ihr Vasenobjekt aus dem Jahr 1984 (Abb. 34) ist ein amorphes Gebilde mit organischen und geo-

34. Mieke Groot: Objekt, 1984, Höhe: 26 cm, in Holzmodel geblasen, frei geformt, emailliert, Inv.-Nr. a. S. 4495

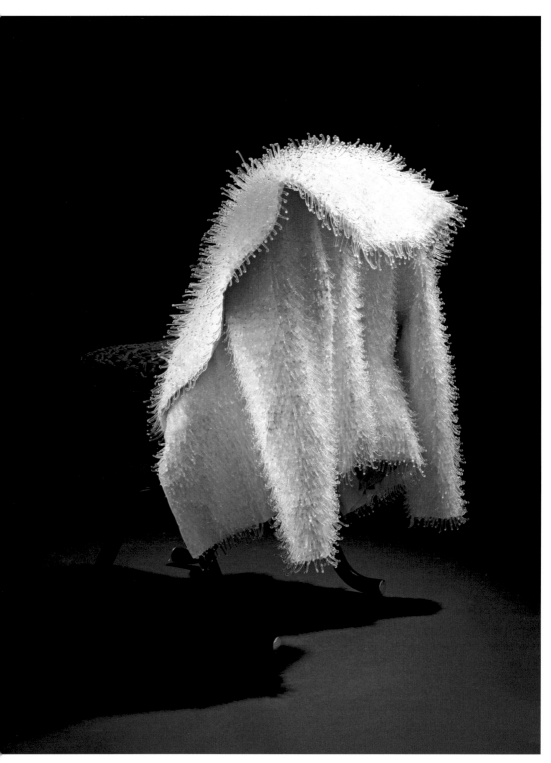

35. Krista Israel: Taking my coat off, 2013, Höhe: 82 cm, Lampenglas, Stoffblazer, mit Silikon verklebt, Inv.-Nr. a.S. 5945

metrischen Elementen. Die Malerei ist flächig aufgetragen und teilweise wieder abgekratzt worden. Lediglich ein leuchtend roter Rand an der Lippe der Vase sowie eine rote Einfassung geben der Form ihren Halt.

Völlig anders arbeitet Krista Israel (*1975), die am Instituut voor Kunst en Ambacht im belgischen Mechelen ausgebildet wurde. Bei ihrem Objekt »Taking my coat off« (Abb. 35), das 2014 beim vierten Coburger Glaspreis ausgestellt war, wurde eine aus Stoff bestehende Jacke vollständig mit unzähligen am Tischbrenner gezogenen Glasstacheln bedeckt. Auch das Futter ist mit kleinen, mit Hilfe von Silikon aufgeklebten Glasperlen besetzt. Das fragile, für kostbar gehaltene Material Glas wertet das Kleidungsstück zu Haute Couture auf. Hierzu tragen auch die Lichtreflexe bei, die auf den runden Enden der Glasstacheln entstehen und das Kleidungsstück wie ein Kristall leuchten lassen. Die Jacke ist aber nicht allein Dekor oder Nutzungsgegenstand. Vielmehr schärft sie in ihrer Einzigartigkeit und Verfremdung den Blick auf Außergewöhnliches.

GROSSBRITANNIEN

Das Europäische Museum für Modernes Glas besitzt über neunzig Objekte an modernem Glas aus Großbritannien. Diese umfangreiche Sammlung wurde kontinuierlich die letzten vier Jahrzehnte erweitert und bietet mit Werken von über vierzig verschiedenen Künstlern einen dichten Überblick. Vor allem auf den Ausstellungen zu den vier Coburger Glaspreisen konnten zahlreiche Werke aus Großbritannien für die Kunstsammlungen angekauft werden.

Es fallen die Vielfalt der Themen und Techniken sowie die Farbigkeit der Objekte auf. Und beeindruckend ist die überaus hohe Qualität des britischen Glases, was vor allem am hohen Standard der akademischen Ausbildung liegt: Das Royal College of Art in London, aber auch das Art & Design Centre des Stourbridge College in Birmingham, die Einrichtungen der University of Wolverhampton, der University of Sunderland und des Edinburgh College of Art suchen ihresgleichen und sind international ein großer Anziehungspunkt.

Eine der zentralen Figuren in Großbritannien ist der bereits erwähnte Samuel J. Herman, dessen mundgeblasene Objekte von Anbeginn an von großer Originalität waren. Sein um 1973 ent-

36. Samuel J. Herman: Objekt, um 1973, Höhe: 31 cm, geblasen, gegossen, teilweise versilbert und verspiegelt, Inv.-Nr. a. S. 2651

standenes Objekt vereint verschiedene Techniken und ist geblasen, gegossen, sowie teilweise versilbert und verspiegelt (Abb. 36).

Einer der einflussreichen Künstler im angelsächsischen Raum war Stephen Procter (1946 – 2001), der ab 1992 den Glass Workshop an der School of Art der Australian National University in Canberra leitete. Er war spezialisiert auf großformatige Arbeiten aus geblasenem Klarglas. Die Kunstsammlungen besitzen eine große Lichtkugel, erworben anlässlich des zweiten Coburger Glaspreises, deren Titel »Light harmonic« Programm ist (Abb. 37). Wohl platzierte Schliffelemente setzen dabei präzise Licht- und

Schatteneffekte, die die minimalistische Form der Kugel noch zusätzlich verstärken.

Ein Meister des mundgeblasenen Glases ist auch Carl Nordbruch (*1967), Absolvent des Royal College of Art und zeitweiliger Mitarbeiter von Michael Harris' »Isle of Wight Studio Glass«. Die lose ineinander gesteckten Glasringe seiner an Maschinenteile erinnernden Skulptur »Tunnel Vision III« von 2006 zeugen von hoher technischer Perfektion (Abb. 38). Nordbruch realisiert nicht nur eigene Projekte, sondern arbeitet auch für viele andere Künstler.

Eine Alleinstellung genießt Anna-Maria Dickinson (*1961), die mit ihren sorgfältig gearbei-

37. Stephen Procter: Light harmonic, 1984, Durchmesser: 44 cm, geblasen, geschliffen, Inv.-Nr. a. S. 4478

38. Carl Nordbruch: Tunnel Vision III, 2006, Höhe: 39,8 cm, geblasen, Überfang,
Inv.-Nr. a.S.5701

teten Gefäßen seit vielen Jahren eigene Akzente setzt. Die »Marokkanische Schale« aus dem Jahr 1989 hat einen galvanoplastisch aufgebrachten Kupferrand, der zum sandgestrahlten Glas einen kontrastreichen Gegenpol bildet (Abb. 39). Dickinson, die in Glas ihren Master am Royal College of Art in London absolviert hat, bereitet ihre von antiken Gefäßen inspirierten Arbeiten akribisch in unzähligen Zeichnungen und Skizzen vor. Es sind immer Einzelobjekte, die in einem langwierigen und komplexen Prozess entstehen, der eine Jahresproduktion von maximal 15 bis 20 Objekten zulässt.

Zu den Königsdisziplinen gehört das im Ofen geschmolzene und geformte Glas, das in Großbritannien seit langem eine große Bedeutung hat. Wegweisend als Lehrer und Glaskünstler ist der ausgebildete Maler und Bildhauer Keith Cummings (*1940), der lange Jahre am ehemaligen Stourbridge College of Art und zuletzt an der School of Art and Design an der University of Wolverhampton unterrichtete. Dessen 1980

erschienenes Buch »The Technique of Glass Forming«, auf Deutsch unter dem Titel »Ofengeformtes Glas« publiziert, wurde nicht nur für Künstler zum Handbuch. Zu seinen Schülern und Nachfolgern gehört Colin Reid (*1953), dessen gegossener und sandgestrahlter Glasblock ein optisches Bravourstück ist (Abb. 83). Die Arbeiten der jüngeren Generation wie diejenigen von Heike Brachlow (*1970), die seit Jahren in England lebt und am Royal College of Art ihren Master und ihren PhD gemacht hat, sind ohne das Wirken von Keith Cummings kaum denkbar. Ihre massiv gegossene Zweiergruppe »Bewegung III« (Abb. 40) aus dem Jahr 2006 ist erst durch die mechanische Berührung der beiden Glaszylinder vollständig erfahrbar. Es sind kinetische Objekte, die im Wechselspiel ihrer kreisenden Bewegung ihre volle Kraft entfalten. Hierdurch wird das Schwere, Statische der Glasmasse plötzlich aufgehoben und lädt zu immer neuen Perspektiven ein.

39. Anna-Maria Dickinson: Marokkanische Schale, 1989, Durchmesser: 45,5 cm, formgeblasen, sandgestrahlt, Kupferrand, Inv.-Nr. a.S. 5046

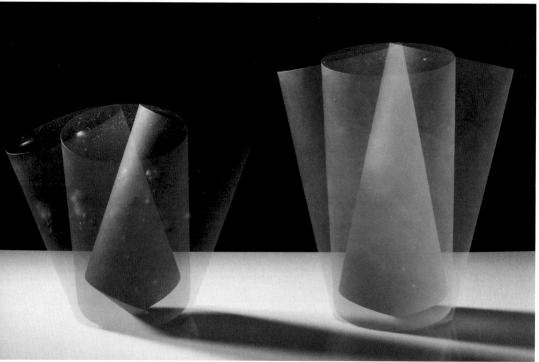

40. Heike Brachlow: Bewegung III, 2006, Höhe: 33 cm, formgeschmolzen, poliert, Inv.-Nr. a.S. 5826 (Geschenk der Förderer der Coburger Landesstiftung e. V.)

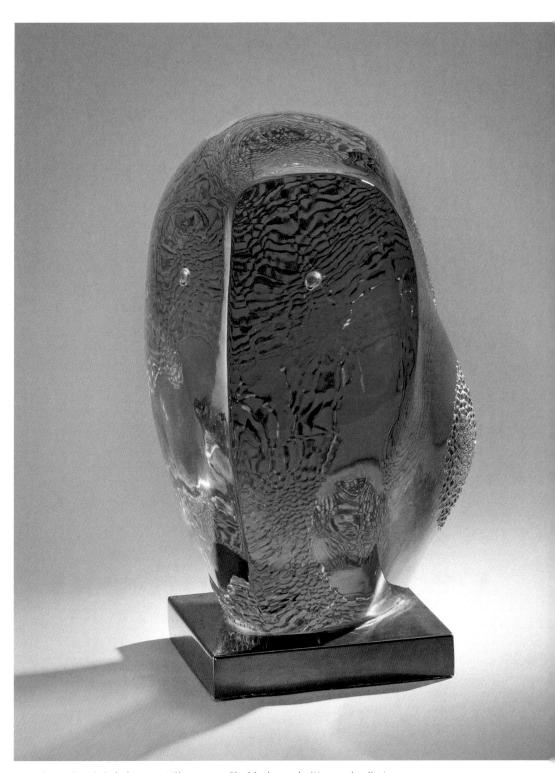

41. Luciano Vistosi: Baboke, 1977, Höhe: 57 cm, Glasblock, geschnitten und poliert, Inv.-Nr. a.S. 3313

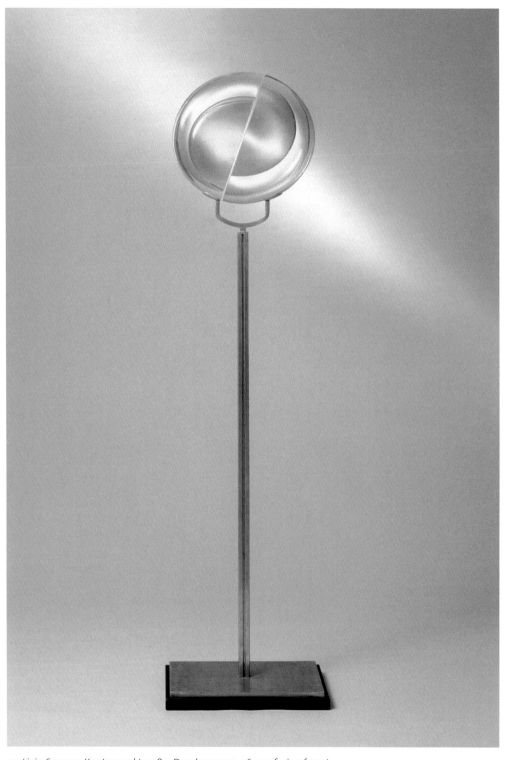

42. Livio Seguso: Kontrapunkt, 1984, Durchmesser: 46 cm, frei geformt, zersägt und geschliffen, Inv.-Nr. a.S. 4534

Venedig mit seiner jahrhundertealten Glasbläsertradition auf der Insel Murano ist auch im 20. Jahrhundert das Zentrum der italienischen Glasproduktion. Vor allem die zahlreichen Manufakturen wie Venini oder Barovier & Toso haben mit ihren künstlerisch gestalteten Gefäßen, meist sind es Schalen und Vasen, Weltruhm erlangt. Daneben gibt es die großen Meister des frei gestalteten Glases, die in der Regel Skulpturen aus Glas fertigen. Einer von ihnen war Luciano Vistosi (1931–2010), dessen monumentaler Glasblock »Baboke« 1977 beim Coburger Glaspreis ausgestellt wurde (Abb. 41). In dem geschnittenen und polierten Block ist ein Kopf zu erkennen, der von dem reizvollen Innen- und Außenspiel an den polierten Flächen dominiert wird. Vistosi stammte aus einer alten venezianischen Glasmacherfamilie, doch hatte er zunächst Chemie studiert und sich erst dann autodidaktisch dem Glas genähert. So ging er auch eher unbefangen mit dem Material Glas um und schuf vor allem im Bereich des Skulpturalen ganz neue Ansätze. Insbesondere favorisierte Vistosi das große Format, das er als Herausforderung schätzte und das technisch und auch körperlich alles abverlangte. Dies galt nicht nur für das massive Glas, sondern auch für große, mit der Glasmacherpfeife geblasene Skulpturen wie die Serie seiner geblasenen und frei geformten »Kinderdrachen«.

Ein weiterer bedeutender Bildhauer ist Livio Seguso (*1930), der in der Glashütte Barbini in Murano zum Glasbläser ausgebildet wurde und später bei Salviati als Meisterglasbläser tätig war, bis er 1969 auf Murano eine eigene Werkstatt gründete. Seguso arbeitete meist mit farblosem, optischem Glas. Eines seiner Meisterwerke ist die Skulptur »Kontrapunkt« (Abb. 42) aus dem Jahr 1984; eine geblasene, frei geformte Linse mit innenliegendem Oval. Die Linse wurde schräg zersägt und dann, die beiden Teilstücke um 180 Grad gegeneinander versetzt, in einen hohen Metallständer montiert. Dabei wurde ein kleiner Spalt zwischen den beiden Hälften gelassen, durch den Licht einfallen, aber auch der Blick hindurch gehen kann. Der klar umrissenen Form der Linse steht das gleißende, wie in einem Brennglas sich bündelnde Licht mit all seinen Reflexen und Spiegelungen entgegen. Glas und Licht bilden auch hier eine Einheit, die – abhängig vom Standpunkt und Blickwinkel des Betrachters – immer neue Konstellationen eingehen.

Ein dritter »Altmeister« ist Lino Tagliapietra (*1934), der auf Murano geboren wurde, dort alle Stufen der Glasbläserausbildung durchlaufen hat und seit Jahren zwischen seinen Ateliers in Murano und Seattle pendelt. Noch in den 1950er-Jahren erhielt er den Titel »Maestro« – Meisterglasbläser. Technisch gehört Tagliapietra zu den versiertesten Glasbläsern überhaupt. Legendär sind seine großen Gefäße in Reticello-Technik, bei denen sich überkreuzende Glasfäden und eingeschlossene Luftbläschen ein besonders ausgefallenes Muster bilden. Bekannt ist Tagliapietra auch für seine farbigen, langstreckten Barken, deren Form nicht von ungefähr von venezianischen Gondeln abgeleitet ist. Die orange-rote Barke (Abb. 43) hat eine Länge von beinahe 160 Zentimetern, ist frei geformt und an der Außenseite in Intaglio-Technik geschnitten. In Kombination mit der glatten Innenseite ergeben sich teilweise extreme Lichtbrechungen, wie man sie von Spiegelungen auf bewegten Wasseroberflächen kennt. Tagliapietra zaubert mit seinen Barken, die bisweilen zu mehreren bei Installationen neben- und übereinander hängend ganze Räume füllen, die Atmosphäre venezianischer Kanäle herbei.

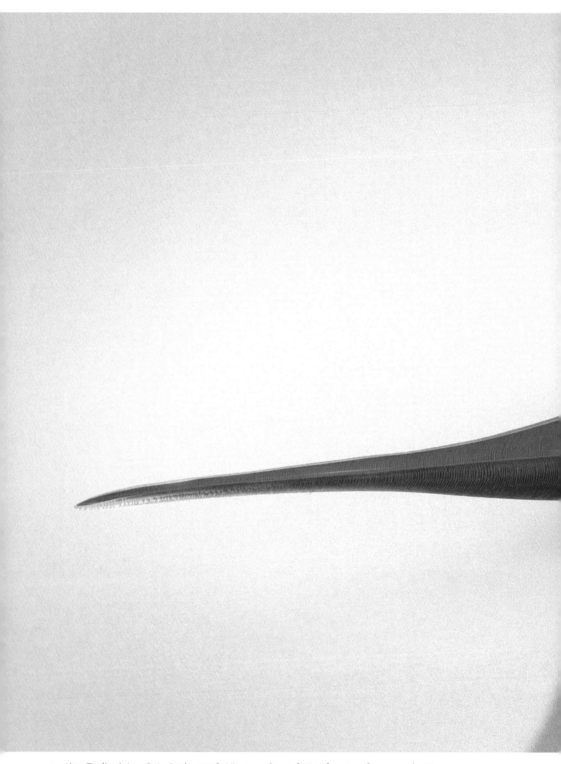

43. Lino Tagliapietra: Rote Barke, 1998, Länge: 158 cm, frei geformt, Infang, geschnitten,
Inv.-Nr. a.S.5498

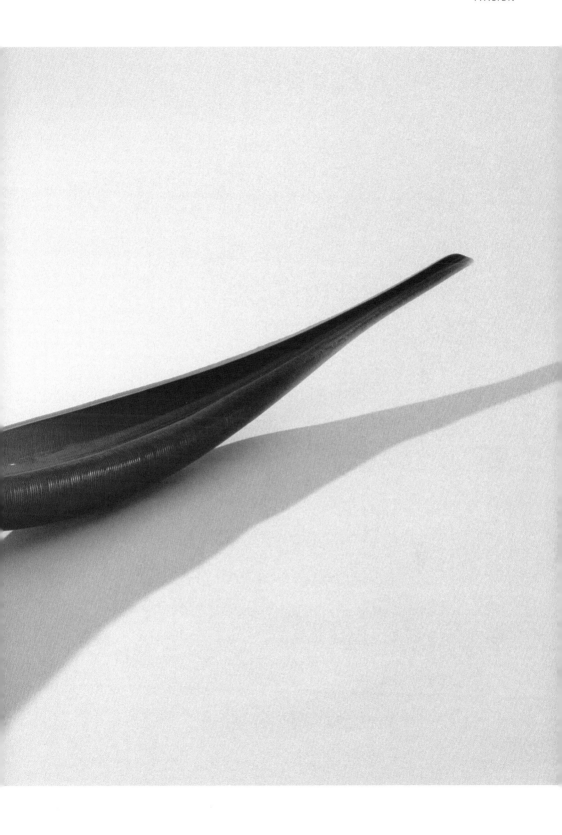

SKANDINAVIEN

Die Herstellung von Glas hat in Skandinavien eine lange Tradition, die nicht nur in dem großen Rohstoffvorkommen Holz begründet ist. Insbesondere das skandinavische Design hat einen exzellenten Ruf. Dabei spielt auch Glas, das im 20. Jahrhundert von den schwedischen, finnischen und dänischen Manufakturen in Kosta Boda, Orrefors, Iittala und Holmegaard weltweit vertrieben wurde, eine große Rolle. Neben dem Manufakturwesen, in dem viele Entwerfer und Künstler wie beispielsweise Ann Wolff (Abb. 2) tätig waren, haben sich auch viele Künstler mit ihren eigenen Ateliers etablieren können. Eine der prägenden Figuren war der Däne Finn Lynggaard (1930–2011), der zunächst als Töpfer arbeitete und dann als Dozent an mehreren internationalen Akademien tätig war. In seiner

Werkstatt wurden zahlreiche Schüler und Schülerinnen ausgebildet. Mit der Gründung des Glasmuseums in Ebeltoft im Jahr 1986 legte er den Grundstein für eine internationale Sammlung an Studioglas. Die Kunstsammlungen haben schon 1976 eine Vase erworben, die stellvertretend für seine sorgfältig gestalteten Gefäße stehen kann (Abb. 44). Es sind farbenfrohe, am Ofen geblasene Objekte, die sich an den Sammler und Kunstfreund richten und in den 1970er- und 1980er-Jahren einen breiten Markt bedienten.

Bertil Vallien (*1938) ist einer der vielen Künstler in Skandinavien, die neben ihrer Entwurfstätigkeit für die Industrie auch ein eigenes umfangreiches künstlerisches Werk geschaffen haben. So arbeitete er seit 1963 bei Kosta Boda in Schweden als Designer und parallel dazu in der eigenen Werkstatt mit den Materialien Keramik

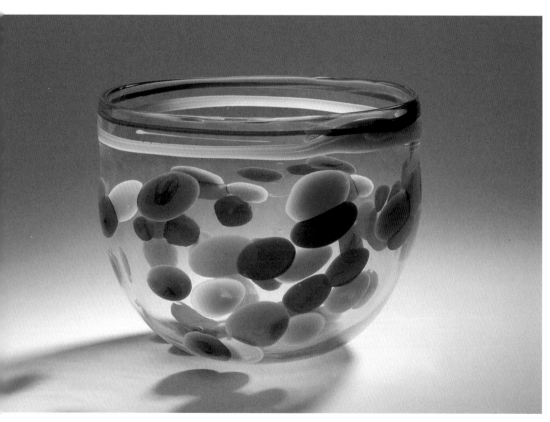

44. Finn Lynggaard: Schale, 1976, Durchmesser: 24,7 cm, geblasen, Inv.-Nr. a.S. 2952

und Holz. In den 1980er-Jahren experimentierte er mit dem Sandguss und hat bis heute ein umfangreiches Werk an immer größer werdenden Glasskulpturen geschaffen. Es sind archaisch anmutende Objekte mit lyrischen Titeln wie die 1985 beim zweiten Coburger Glaspreis erworbene »Stille Reise – sich kreuzende Schiffsformen« (Abb. 45). Die auf einem mit Silberfolie verzierten Sockel platzierte Glasskulptur hat die

Form eines Einbaums, wobei die teilweise polierte Oberfläche den Blick in das Innere freigibt. Hier sind vom Glas eingeschlossene, an Amulette erinnernde Gegenstände erkennbar. Dies und die Kreuzform geben der Skulptur etwas mystisches, totemhaftes.

Ganz anders zeigen sich die Arbeiten der jüngeren Generation. Die Dänin Maria Bang Espersen (*1981) hat an der Kosta School of Glass

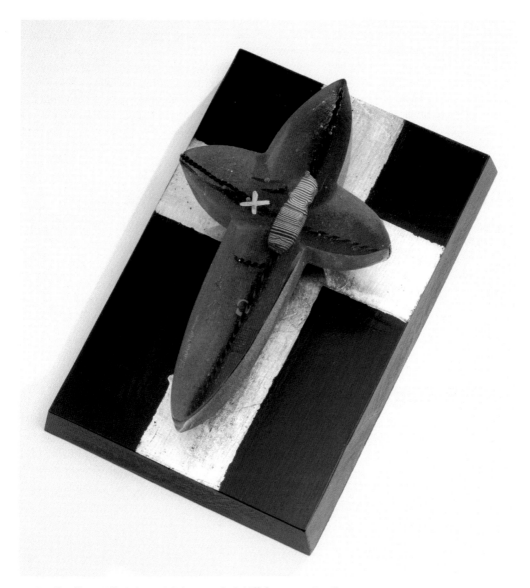

45. Bertil Vallien: Stille Reise – sich kreuzende Schiffsformen, 1984, Länge: 40 cm, Sandguss, sandgestrahlt und poliert, Inv.-Nr. a.S. 4509

in Kosta ihre Ausbildung erhalten und dann Glas an der Royal Danish Academy of Fine Arts in Bornholm studiert. Ihr Werk ist stark experimentell ausgerichtet. Wichtiger Bestandteil ist der Herstellungsprozess, der auch in ihren vielen dynamischen Performances dokumentiert wird. Für die 2014 beim Coburger Glaspreis mit einem Sonderpreis der Jury ausgezeichnete Arbeit »Complexity« (Abb. 46) hat sich die Künstlerin von der Arbeit in einer Karamellfabrik anregen lassen. Ihre Skulpturen sind durch Ziehen, Drehen und Verformen von heißen Glassträngen entstanden, deren gerillte Oberfläche Lichtspiegelungen erzeugen. Es sind abstrakte, organische Objekte, die im heißen Zustand von der Glasmacherpfeife abgeschlagen und nicht weiter bearbeitet wurden. Es geht um den reinen Fertigungsprozess, nicht um eine perfekte Nacharbeit durch Polieren oder Schleifen der Bruchkanten. Der Unmittelbarkeit der am Boden liegenden Skulpturen entspricht die große Spontanität bei der Herstellung.

Auch Lene Tangen (*1971) aus Norwegen hat an der Royal Danish Academy of Fine Arts in Bornholm Glas studiert. Ihre zweiteilige Skulptur »Unique Frost« (Abb. 47) von 2013 stammt aus der Werkreihe »Unique«, die in abstrakter Form Natur und Transformationsprozesse thematisiert und beispielsweise den unterschiedlichen Zuständen von Wasser nachgeht. Die Skulpturen veranschaulichen einen Kristallisationsprozess, den Übergang von Wasser zu Eis, von Fließen zu Erstarren, von Heiß zu Kalt. Glas mit seinen herausragenden Eigenschaften wie Transparenz, Festigkeit und Dauerhaftigkeit erscheint hierbei als das ideale Material, ist sein Aggregatzustand durch den Einsatz von Energie doch veränderlich. Thermodynamisch gilt Glas als eine gefrorene, unterkühlte Flüssigkeit. Die Skulpturen von Lene Tangen sind im Wachsausschmelzverfahren entstanden und zeigen ein im Glas eingeschlossenes und in Zeit und Raum eingefrorenes Inneres. Es tritt durch seine raue Oberfläche deutlich hervor, bleibt aber dennoch

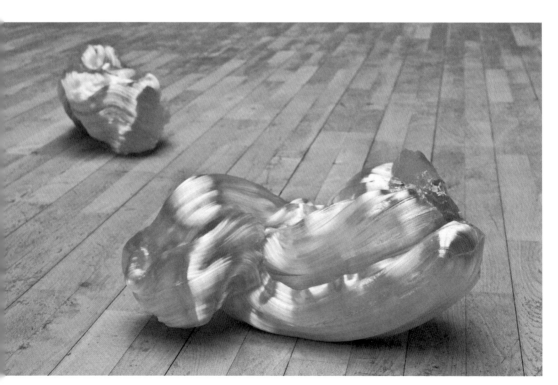

46. Maria Bang Espersen: Complexity, 2013, Länge: 45 cm, heiß geformt, gezogen, gedehnt, Inv.-Nr. a.S. 5932a−b (Leihgabe der Oberfrankenstiftung)

unerreichbar. Dabei bildet die organische Struktur im Inneren einen lebendigen Gegensatz zur scharfkantigen, rationalen Form des Äußeren. Dieses Innen und Außen steht gleichsam für das menschliche Leben, für Körper und Geist und seine vielfältigen Gegensätze.

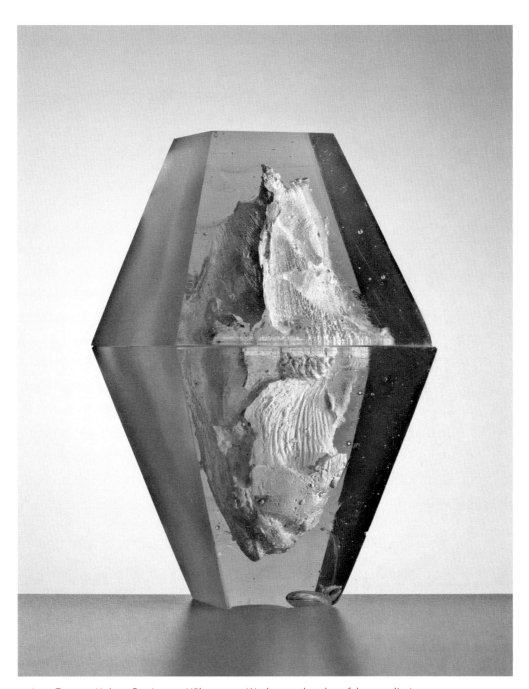

47. Lene Tangen: Unique Frost, 2013, Höhe: 21 cm, Wachsausschmelzverfahren, poliert, Inv.-Nr. a.S. 5963b

USA

Obwohl der Schwerpunkt der Coburger Samm-
lung ganz klar auf Objekten mit deutscher und
europäischer Provenienz liegt, gibt es eine Reihe
von Werken aus den Vereinigten Staaten, der
Wiege der Studioglasbewegung. Das wegwei-
sende Wirken von Harvey K. Littleton (Abb. 13)
wurde schon ausführlich hervorgehoben. Mit
seinen technischen Innovationen und seinen
künstlerischen Konzepten für das frei gestaltete
Glas ist er prägend für eine ganze Generation
von Künstlern gewesen.

Marvin Lipofsky (1938 – 2016), Absolvent der
University of Wisconsin-Madison im Fach Kera-
mik und Skulptur, war einer von ihnen. Bei Har-
vey Littleton belegte er 1962 einen Kurs in Kera-
mik, nahm dann aber dessen Angebot an, auch
beim neu eingerichteten Glasbläserkurs mitzu-
machen. 1964 war er Dozent am Decorative Arts
Department der University of California, Berke-
ley, errichtete dort einen Glasofen und führte
zahlreiche Studenten in das Glasblasen ein. 1972
bis 1987 lehrte Lipofsky am California College
of Arts and Crafts in Oakland, bis er sich ganz
auf seine eigene Werkstatttätigkeit konzen-
trierte. Aus der frühen Phase der kreativen Auf-
bruchsstimmung in Kalifornien mit ihrer freien
Meinungsäußerung sowie einer verbreiteten
Antikriegshaltung stammt das Objekt aus der

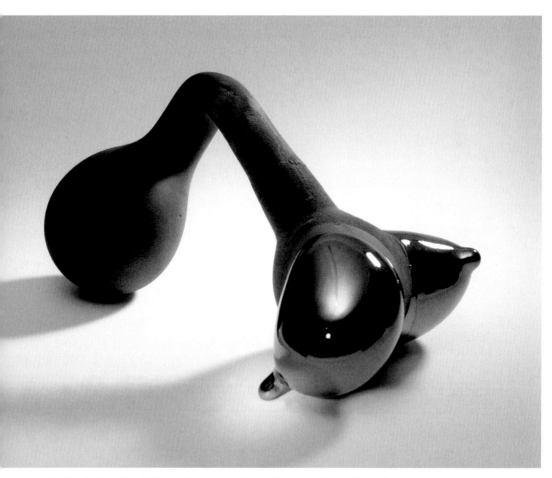

48. Marvin Lipofsky: California Loop, 1972, Länge: 62 cm, geblasen, frei geformt,
lüstriert, Pigmente, Inv.-Nr. a. S. 3321

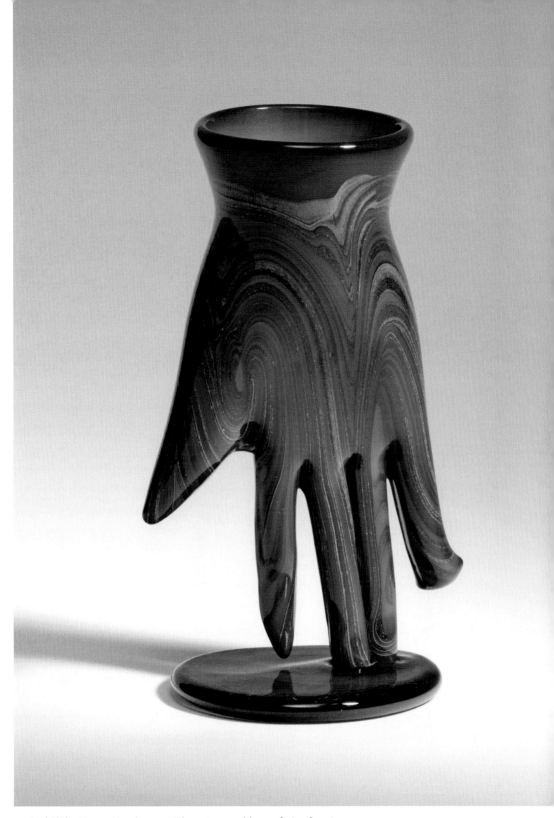

49. Joel Philip Myers: Hand, 1972, Höhe: 20 cm, geblasen, frei geformt,
Inv.-Nr. a. S. 2655

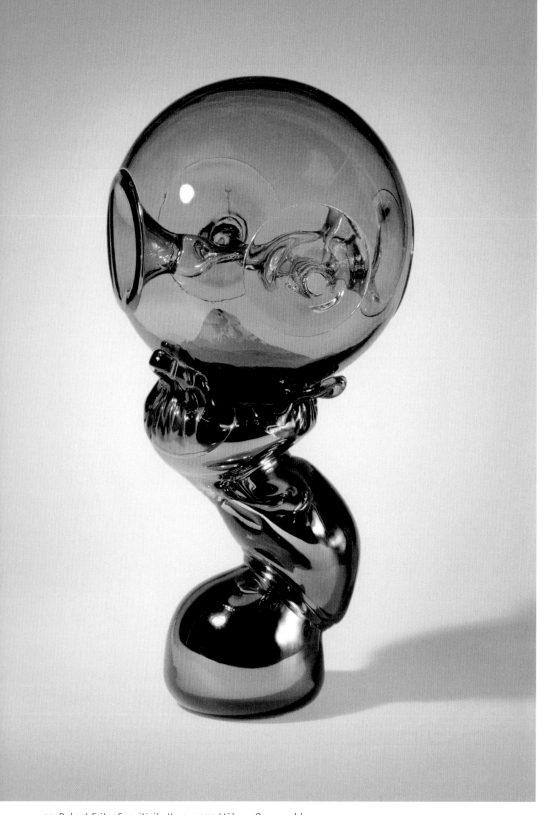

50. Robert Fritz: Sensitivity II, vor 1977, Höhe: 48 cm, geblasen,
Inv.-Nr. a.S. 3320

»California loop«-Serie von 1972 (Abb. 48). Die große, frei geformte, irisierte und mit Pigmenten versehene Skulptur ist aus mehreren Teilen zusammengefügt. Dabei sind auch die Fugen mit Farbe beflockt, so dass das neue, organische Ganze wie aus einer einzigen fließenden Form zu bestehen scheint. Ihre Gestalt erinnert an erotische Motive wie Brüste und Phalli, doch seien sie trotz vielfach anderer Interpretation nach Aussage von Lipofsky seiner Technik des Glasblasens und der Ausnutzung der Schwerkraft geschuldet. Form und Titel der Serie reflektieren, wenn auch in bisweilen stärkerer Abwandlung, die »Loops«, die gebogenen Röhren und Stabskulpturen von Harvey K. Littleton.

Joel Philip Myers (*1934) ist einer der wenigen seiner Generation, der nicht aus dem Umfeld von Littleton hervorgegangen ist. Ausgebildet als Grafikdesigner machte er seinen BA und Master of Fine Arts in Ceramics an der Alfred University im Staat New York, um dann an der Blenko Glass Company in Milton/West Virginia als Design-Direktor zu arbeiten. Dort probierte er in den Arbeitspausen mit großem Einsatz das Glasblasen aus und experimentierte mit neuen Formen. Bekannt aus dieser frühen Phase sind die großformatigen Objekte mit der Bezeichnung »Dr. Zharkov« — ein Titel, der dem Wissenschaftler Dr. Zharkov aus der legendären Science-Fiction-Serie »Flash Gordon« entlehnt ist. Bei diesen Skulpturen, von denen die Kunstsammlungen ein Exemplar besitzen, gelang es Myers, das in der Regel kleine Format der frühen Studioglasbewegung durch Aneinanderfügen

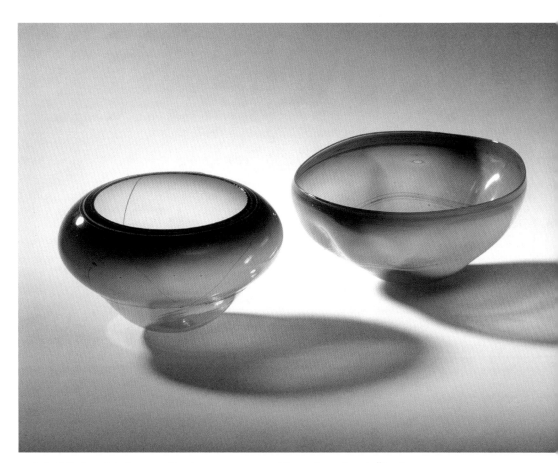

51. Dale Chihuly: 2 Schalen, 1977, Durchmesser: 35 cm, geblasen, frei geformt, Überfang, Inv.-Nr. a.S. 3649a – b

von Einzelformen in großformatige Kompositionen zu überführen. 1970 verließ Myers die Blenko Glass Company, die ungefähr 400 seiner Entwürfe ins Programm genommen hatten und richtet an der Illinois State University in Normal eine Glaswerkstatt ein, an der er dreißig Jahre unterrichtete. Die außerordentliche Innovationsfreude von Myers zeigte sich auch in seinen frühen Handobjekten (Abb. 49). Hier verarbeitete er Glas rein skulptural – ein großes Novum bei der ansonsten meist ungegenständlichen Glasproduktion seiner Zeitgenossen.

Einer dieser Zeitgenossen war Robert Fritz (1920–1986), der bei Littleton mehrere Vorführungen und Glasseminare besuchte. Mitte der 1960er-Jahre ging er als Dozent an die San Jose State University, wo er bald das Glasdepartment gründen sollte. Als Glasbläser fertigte Fritz recht große, abstrakte Skulpturen in organischen Formen, die den Arbeiten von Marvin Lipofsky (Abb. 48) nahestehen. Das Glasobjekt »Sensitivity II« (Abb. 50), das bereits 1977 in Köln vom Kunsthaus am Museum angekauft wurde, zeigt einen mehrfach abgeknickten, lüstrierten Sockel mit klarer, durchstochener Glaskugel. Durch die ondulierte Form ergeben sich zahlreiche Lichtreflexe und ein reizvoller Gegensatz von Innen und Außen. Farbe spielt dabei kaum eine Rolle. Fritz verwendet meist grünstichiges oder rauchfarbenes Glas und nur selten setzt er als Stilmittel Farbe ein.

Ganz anders arbeitete dagegen Dale Chihuly (*1941), der sich einst in Murano am venezianischen Glas geschult hatte und der Mitgründer der einflussreichen Pilchuck Glass School war. Aufgrund seiner monumentalen, in der ganzen Welt zu findenden Glasinstallationen gehört er zu den international bekanntesten Künstlern und Wegbereitern der Glasbewegung. Wichtiges Element dabei ist die Farbigkeit, die den oft im öffentlichen Raum hängenden Leuchtern, Blumenarrangements und Glaskaskaden eine besondere Aufmerksamkeit garantiert. Doch zunächst fertigte Chihuly eher kleinere Gefäßobjekte wie die beiden Körbe aus dem Jahr 1977 (Abb. 51). Die dünnwandigen Baskets sind sorgfältig geblasen, haben einen roten Überfang und dezent gesetzte farbige Auflagen. Es sind kunstvolle Gefäße, die in ihrer unterschiedlichen Form, aber annähernd gleichen Größe, aufeinander Bezug nehmen.

Die Glaskunst nimmt in den Vereinigten Staaten mit seinen vielen Künstlern und Glasgestaltern einen wichtigen Platz ein. Deutlich ausgeprägter als in Europa gibt es dort viele Spezialmuseen und öffentliche Sammlungen, eine breite Sammlerschicht, auf Glas spezialisierte Galerien und mit der bereits 1971 gegründeten Glass Art Society eine große Vereinigung, die jährliche Tagungen und Großveranstaltungen organisiert.

JAPAN

Haben die Kunstsammlungen zumindest von der ersten Künstlergeneration der Studioglasbewegung in Amerika einige Arbeiten, so gilt dies nicht für Objekte aus Asien. Allein das Land Japan ist mit mehreren Künstlern und einigen herausragenden Werken in der Sammlung vertreten, so dass ein kleiner Überblick möglich ist.

Kyohei Fujita (1921–2004) ist weltberühmt für seine Kästchen und Dosen aus Glas, die mit ihrem überaus reichen und kostbaren Dekor die lange Tradition japanischer Handwerkskunst aufgreifen. Die achteckige Dose mit der Bezeichnung »Rimpa« (Abb. 52) ist mit Blattsilber- und Goldauflagen verziert, die über den silbergefassten Gefäß- und Deckelrand hinweg laufen. Zu den »Kazaribako« genannten Dosen von Fujita gehören meist hölzerne Aufbewahrungsschatullen, die den hohen Stellenwert der kostbaren Dosen unterstreichen. Traditionell dienen derartige Gefäße der Aufbewahrung von religiösen Schriftstücken, von Schreibutensilien oder Habseligkeiten. Hintergrund ist die fast rituelle Verehrung von besonderen Gegenständen und der große Respekt vor Dingen in Japan.

Das Objekt »Atem« von Makoto Ito (*1940) aus dem Jahr 1985 entspringt einer besonderen Reflexion der eigenen künstlerischen Tätigkeit (Abb. 53). Der Hohlkörper, den man weder als Gefäß noch als Vase einordnen mag, ist das zum Gegenstand gewordene Zeugnis eines Glasbläsers, der mit seinem Atem und der Glasmacherpfeife Glas in Form bringt. Nicht von ungefähr besteht das Objekt aus Bauch, Schulter und

52. Kyohei Fujita: Achteckige Deckeldose »Rimpa«, vor 1989, Höhe: 22,5 cm, formgeblasen,
Überfang, Goldauflagen, Inv.-Nr. a.S. 4927

53. Makoto Ito: Atem, 1985, Höhe: 30 cm, geblasen, frei geformt, Incalmotechnik,
geschliffen, Inv.-Nr. a.S. 4659

Hals. Trotz der distanzierten, fast rätselhaften Erscheinung des Milchglases nimmt es körperliche Züge an. Ito hatte nach einem Studium der Malerei an der Tama University of Art in Tokio bei den »Kagami Crystal Works« in Tokio das Glasblasen erlernt. 1977 richtete er nach Studienreisen durch Europa und der Teilnahme am Glas-Symposium in Frauenau im Jahr 1975 den ersten Glaskurs in Japan an der Tama University of Art ein. Ito gehört zu den Pionieren der akademischen Glaslehre in Japan.

Die besondere Qualität und Erscheinungsweise des japanischen Glases zeigt sich auch in weiteren Arbeiten. Der in Pâte de Verre gefertigte »Entfernte Trommelschlag« von Naoko Abe (1951−2004) aus dem Jahr 1992 scheint direkt der Zen-Kultur entsprungen zu sein (Abb. 54). Die dreiteilige Skulptur soll an einen geharkten Zen-Garten erinnern. Das Objekt vereint das Innen und Außen, Transparenz und Verschlossenheit. Es ist ein kontemplatives Objekt, das zum langen Betrachten, zum Verweilen und zur Meditation einlädt.

Aus dem gleichen Jahr stammt die massiv gegossene, einer abstrakten, hausförmigen Architektur ähnelnde Skulptur mit dem Titel »In das Licht« von Katsuya Ohgita (*1957). Ihre Oberfläche wurde sandgestrahlt und mit Silberfolie mattiert, die beiden Dachflächen sind bemalt (Abb. 55). Das schmale, hohe Haus hat keine Öffnung, es schirmt sich nach außen ab, leuchtet aber aufgrund der silbrigen Oberfläche wie ein Kristall von Innen. Damit steht es im deutlichen Kontrast zum »Domus II« von Ann Wolff (Abb. 2), dessen polierte Front den Blick in das Innere auf die zu schweben scheinende Kugel ermöglicht.

54. Naoko Abe: Entfernter Trommelschlag, 1992, Länge: 60 cm, Pâte de Verre, Inv.-Nr. a.S. 5448

55. Katsuya Ohgita: In das Licht, 1992, Höhe: 32 cm, formgeschmolzen, sandgestrahlt, mit Silberfolie patiniert, Inv.-Nr. a.S. 5449

Hier denkt man an einen weiblichen Körper, bei Ohgita an einen maskulinen. Auch wenn beide Objekte völlig unabhängig voneinander entstanden sind, bilden sie doch eine äußerst reizvolle Zweiergruppe, die viel Raum für Interpretation lässt.

Eine Künstlerin, die in einer ganz anderen Technik arbeitet ist Keiko Mukaide (*1954). Sie studierte zunächst an der Musashino Art University in Tokio und dann am Royal College of Art in London, bis sie sich dauerhaft in Schottland niedergelassen hat. Ihr Material sind kleine Plättchen aus dichroitischem, mit Metalloxiden beschichtetem Glas, die sie oft kreisförmig anordnet und auf Platten montiert. Dieses Spezialglas kann durch den jeweiligen Einfallswinkel der Beleuchtung und den unterschiedlichen Betrachtungswinkel seine Farbe verändern. Weiterhin werden verschiedene Wellenbereiche des Lichtes durchgelassen, andere reflektiert. Hierdurch entstehen Wandbilder, die mit den spezifischen Eigenschaften dieses Glases arbeiten und wundersame Spiegelungen evozieren. Der Lichtkreis aus dem Jahr 2005 (Abb. 56) zeigt einen eng gesteckten Kreis von unterschiedlich geformten Glasplättchen, die aufgrund des

56. Keiko Mukaide: Lichtkreis, 2005, Durchmesser: 120 cm, Dichroitisches Glas, Inv.-Nr. a. S. 5685

57. Masayo Oda: Balg I, 2004, Höhe: 67 cm, gezogene Fäden, im Ofen verschmolzen, Inv.-Nr. a.S. 5653

Lichteinfalls farbige Schatten zu werfen scheinen, tatsächlich aber das Licht gefiltert durchlassen bzw. spiegeln.

Die in Fuji geborene Masayo Oda (*1974) studierte an der Akademie der Bildenden Künste in München, wo sie immer noch lebt. Mit ihrem aus einem Geflecht aus Glasfäden bestehenden »Balg I« (Abb. 57) übermittelt sie eine persönliche Geschichte. Das Kleid steht stellvertretend für ihre frühe Kindheit und soll an die Geschichten und Märchen der unermüdlich strickenden Großmutter erinnern, die diese der jungen Masayo erzählt hatte. Diese Geschichten ziehen sich wie ein roter Faden durch die Kindheit der Künstlerin und erscheinen auch im Kunstwerk wieder, das eben aus verschmolzenen, rotfarbigen Glasstäben besteht. »Balg I« ist nicht als Kleidungsstück zu betrachten, sondern steht für einen persönlichen Zeitabschnitt.

Japan offenbart wie kaum ein Land einen eigenständigen, bisweilen transzendenten Umgang mit Glas. Dies betrifft sowohl den Inhalt, die Form als auch den Einsatz verschiedener Techniken, was einen ganz besonderen Reiz bei der Annäherung an diese Kunstwerke ausübt.

58. Volkhard Precht: Vase, 1983, Durchmesser: 14 cm, geblasen,
Infang, Inv.-Nr. a.S. 5716

MUNDGEBLASENES HOHLGLAS

Zu den weithin bekanntesten Glastechniken gehört das mundgeblasene Glas, das seit 2015 auf nationaler Ebene als immaterielles Kulturerbe anerkannt ist. Es ist immer faszinierend zu beobachten, wie mit Hilfe der Glasmacherpfeife und verschiedenen Zangen unter Einsatz von Energie und einem langen Atem die verschiedenen Rohstoffe zu ganz unterschiedlich gestalteten Hohlgefäßen, Objekten und Skulpturen verarbeitet werden können.

Einer der ersten Glasbläser, die am eigenen Schmelzofen gearbeitet haben, war Volkhard Precht (1930–2006). Bereits 1963 baute er sich, unabhängig von den Entwicklungen um Harvey K. Littleton und Erwin Eisch, im thüringischen Lauscha einen Ofen in seiner Werkstatt. Bestanden in den ersten Jahren Prechts dickwandige Gefäße noch aus einem stark blasigen Glas, so verwendete er seit den 1970er-Jahren eine deutlich feinere Glasmasse, die seinen schlichten

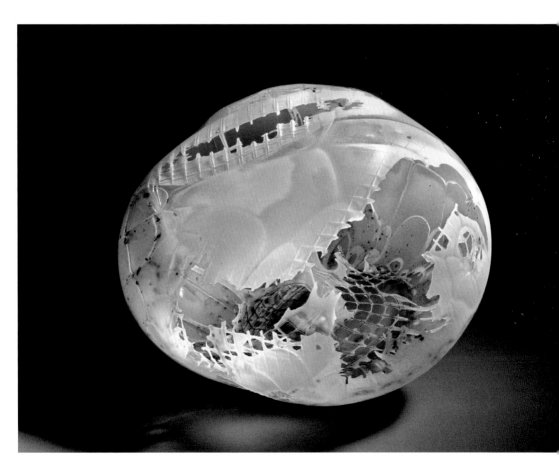

59. Jörg Zimmermann: Wabenobjekt »Spumellaria«, 1986, Höhe: 25 cm, Glas mit Metalloxideinschlüssen, durch Drahtgeflecht geblasen, sandgestrahlt, geschliffen, Inv.-Nr. a.S.4929

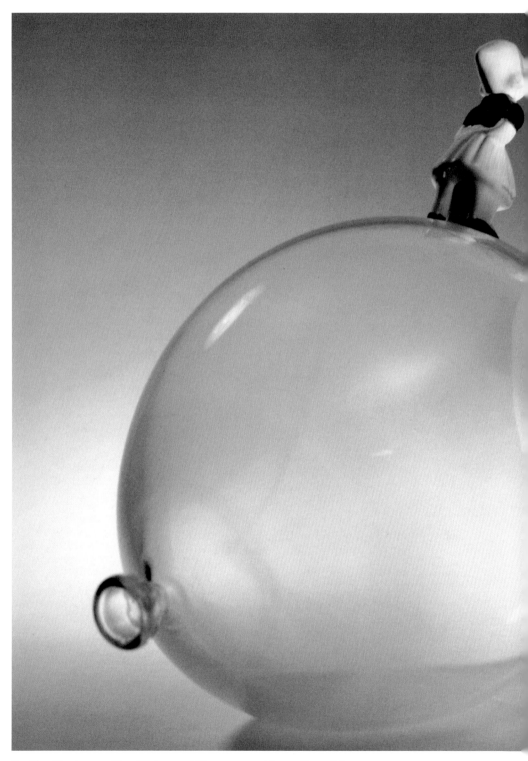

60. Ellen Urselmann: Ohne Titel, 2005, Höhe: 25 cm, geblasen, Keramikfiguren,
Inv.-Nr. a.S. 5673a – b

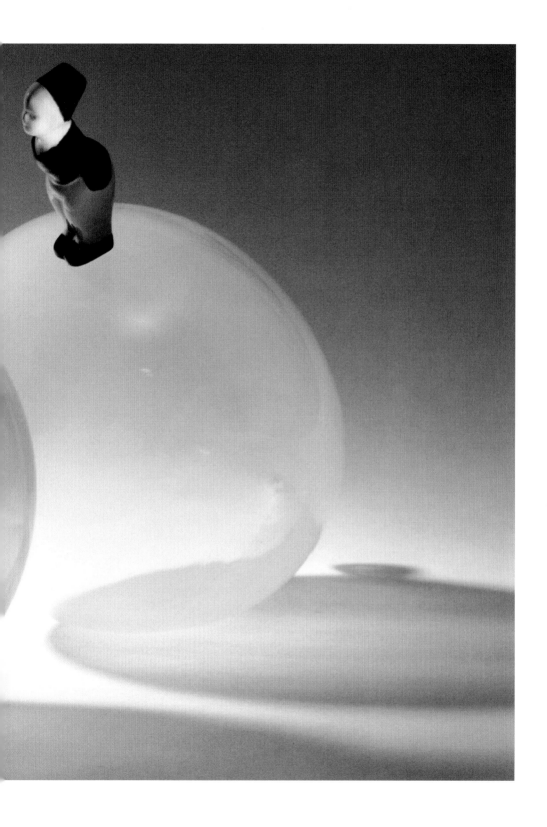

Vasenformen und seiner inzwischen perfektionierten Zwischenschichttechnik entgegen kam. Hierbei werden farbige, teils bemalte Glasfolienteile auf den Glaskölbel appliziert, mit weiteren Glasschichten überfangen und zur endgültigen Form aufgeblasen (Abb. 58). Die so gefertigten Vasen zeigen teils stilisierte Farblandschaften, teils detailliert und wirklichkeitsnah ausgearbeitete Landschaften mit Bergen und Bäumen.

Völlig anders und stark experimentell ausgerichtet näherte sich Jörg Zimmermann (*1940), der langjährige Leiter der Glasklasse an der Staatlichen Akademie für bildende Künste in Stuttgart, dem Glas. Meist kombinierte er Glas mit anderen Materialien, vornehmlich mit Metall, und verwendete häufig Drahtgitter, durch die oder in die er die heiße Glasmasse hineinblies. Dabei entstanden Objekte, die nicht unbedingt nach Glas aussehen und deren Materialeigenschaften nicht sofort zu erkennen sind. Bei ihm geht es nicht um Materialgerechtigkeit, sondern um Herstellungsprozesse, um die vielfältigen Bearbeitungsmöglichkeiten von Glas.

Bei seinem eiförmigen Wabenobjekt »Spumellaria« von 1986 (Abb. 59), dessen Bezeichnung sich vom lateinischen »Spuma« – der Schaum – ableitet, denkt man an eine Phantasiewelt, an eine Landschaft aus Gischt und Luftwirbeln. Durch die Öffnungen in der Glashaut offenbart sich gleichzeitig das Innere und Äußere. Verborgenes wird sichtbar, die einzelnen Bestandteile erkennbar und der Entstehungsprozess ist zumindest zu erahnen.

Vorwiegend konzeptionell arbeitet Ellen Urselmann (*1978) aus den Niederlanden, die an der Gerrit Rietveld Academie in Amsterdam Glas und Skulptur studiert hat. Dabei nutzt sie auch die »klassische« Technik des Glasblasens wie bei ihrer aus zwei Kugeln bestehenden Objektgruppe (Abb. 60). Die Kugeln stellen mit ihren Blasansätzen Luftballons dar. Sie sind bekrönt mit jeweils einer weiblichen und männlichen Kinderfigur aus Keramik, die sich von ihrer hohen Position aus gegenseitig beäugen, aber nicht zusammen kommen können. Die kindliche Interaktion, das instabile Gefüge der stark vorgeneigten Figuren und das allgemeine Wissen um die Empfindlichkeit eines Luftballons lassen den Betrachter an der Dauerhaftigkeit und Stabilität der Beziehung zweifeln. Glas wird hier in seiner ganzen Fragilität thematisiert und auf zwischenmenschliche Beziehungen übertragen, sind die beiden Kinder doch durch ihre Verkleidung zugleich als Erwachsene charakterisiert. Es zeigt sich bei dieser Objektgruppe, dass auch konzeptionelle Ideen in einer traditionellen Technik umgesetzt werden können.

Ungemein virtuos sind die großen Hohlkörper, die der französische Glasbläser Jeremy Wintrebert (*1980) am Brennofen fertigt. Seine beim Coburger Glaspreis 2014 ausgestellte »Spirit fruit« ist frei geformt und ein technisches Meisterwerk (Abb. 61). Mit 60 Zentimetern Durchmesser wurden bei dem blütenartigen Gefäß aus Fadenglas die Grenzen des technisch Machbaren ausgelotet. Im Mittelpunkt stehen der herausfordernde Herstellungsprozess, die Überwindung von Schwerkraft und Physik, die Bewegung sowie das unmittelbare Entstehen des Objektes in einem Team aus Glasbläsern.

Stand das Glasblasen anfänglich fast synonym für die gesamte Studioglasbewegung, hat sich die Situation in den letzten zwanzig bis dreißig Jahren fundamental gewandelt. Immer mehr Künstler setzen andere Techniken ein. Zum einen liegt dies an der großen Bandbreite ihrer Verfügbarkeit und zum anderen an den hohen Investitions- und Betriebskosten, die beim Glasblasen anfallen. Nicht nur in Deutschland gibt es immer weniger Künstler, die einen eigenen Schmelzofen betreiben.

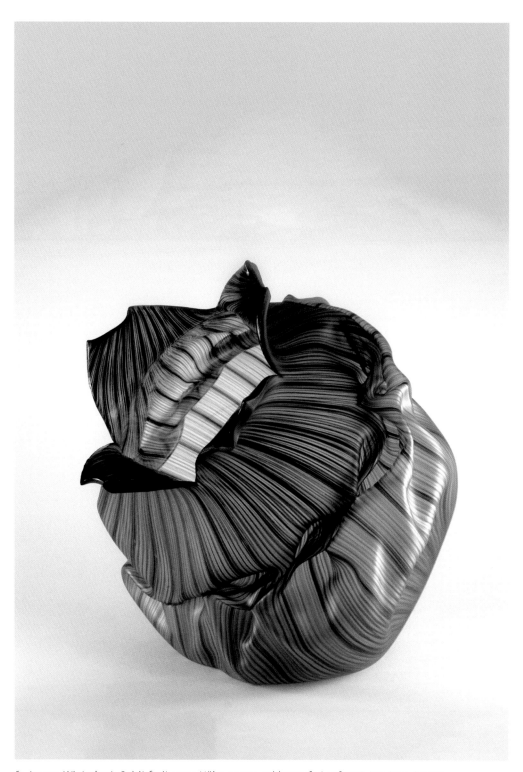

61. Jeremy Wintrebert: Spirit fruit, 2012, Höhe: 55 cm, geblasen, frei geformt, Inv.-Nr. a.S. 5934
(Leihgabe der Oberfrankenstiftung)

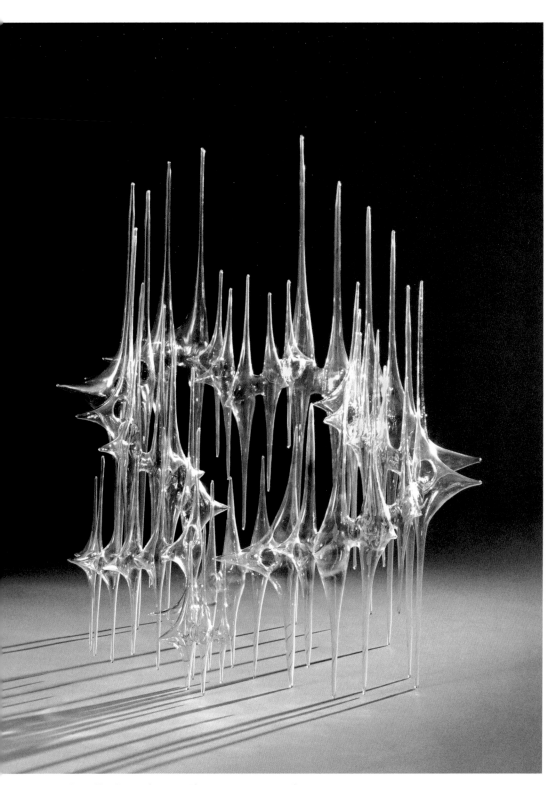

62. Věra Lišková: Musik, 1977, Höhe: 100 cm, Lampenglas, Inv.-Nr. a.S. 3204

LAMPENGLAS

Lampenglas ist eine Technik, bei der mit Hilfe eines meist mit Gas und Sauerstoff betriebenen Tischbrenners Glasröhren und Glasstäbe erhitzt und verformt werden. Der Vorteil ist der relativ geringe technische Aufwand und der unwesentliche Platzbedarf. Die Anfänge dieser Herstellungsweise reichen über 200 Jahre zurück, als vor allem im südthüringischen Lauscha in kleinen Familienbetrieben Christbaumschmuck hergestellt wurde. Zu Beginn des 20. Jahrhunderts erweiterte sich die Produktion um Figuren aus massivem Glas. Es entstanden Kleinskulpturen, aber auch Trinkgefäße mit massiv gefertigten Schäften. Seit der Mitte des vorigen Jahrhunderts sind es zunächst Tierskulpturen und dann Hohlgefäße, die als klassische Exportobjekte weithin bekannt werden. Daran hat sich bis zur Wiedervereinigung von Ost- und Westdeutschland nichts Wesentliches geändert. Erst mit den Umbrüchen in der Wiedervereinigungsphase kommt es zu massiven Veränderungen und auch Neuerungen. Traditionelle Absatzmärkte brechen für die Hersteller von Glasprodukten weg und neue müssen erst erschlossen und aufgebaut werden. In den letzten Jahren hat jedoch ein starker Wandel eingesetzt, der aufgrund von neuen technischen Möglichkeiten, komplexen inhaltlichen Konzepten und skulpturalen Ansätzen sowie gesellschaftsrelevanten Themen zu spannenden Arbeiten geführt hat. Lampenglas ist inzwischen eine in der ganzen Welt verbreitete Technik.

Die erste Künstlerin, die im Lampenglas großformatige Objekte fertigte, war die Tschechin Věra Lišková (1924–1985). Ihre Skulptur »Musik« (Abb. 62), die formal an Orgelpfeifen erinnert, erhielt 1977 beim ersten Coburger Glaspreis eine Auszeichnung und wurde und für die Kunstsammlungen der Veste Coburg angekauft. Seinerzeit hatte diese Arbeit nicht nur wegen ihrer ungewöhnlichen Größe ein Alleinstellungsmerkmal. Auch hinsichtlich der künstlerischen Idee und ihrer technischen Umsetzung in Glas aus industriell gefertigten Glasröhren mit der überaus komplexen Montagetechnik sticht dieses Werk aus dem Reigen der damals eher kleinen Lampenglasarbeiten wie ein Leuchtturm heraus. Věra Lišková betrat im Lampenglas mit ihren herausragenden Skulpturen – ein vergleichbares Werk befindet sich im Corning Museum of Glass in Corning/New York – Neuland und zeichnete einen Weg vor, der erst gut zwanzig Jahre später von verschiedenen international tätigen Künstlerinnen und Künstlern fortgeführt wurde.

Auf deutscher Seite war Albin Schaedel (1905–1999), der in Neuhaus am Rennsteig und Arnstadt in Thüringen tätig war und 1952 in den Verband bildender Künstler aufgenommen wurde, ein wichtiger Pionier. Nachdem er in den ersten Jahren seiner Tätigkeit vor allem massiv gearbeitete Skulpturen fertigte, wandte er sich Mitte der 1950er-Jahre dem Hohlgefäß zu. Wegweisend sind seine Experimente mit der Montagetechnik, die für viele Kunstglasbläser zum Vorbild werden sollten. Für Jahrzehnte wurden sie zum Markenzeichen der Südthüringer Produktion. Dabei sind einzelne, oft unterschiedlich farbige Glaselemente zu Gefäßen zusammengefügt worden. Die Harlekinvase (Abb. 63) von 1977 besteht aus blauen, grünen, roten und gelben Glasplatten, die zu einer flaschenartigen Vase moniert wurden.

Auch Walter Bäz-Dölle (*1935) aus Lauscha ist in der Montagetechnik zuhause. Seine Vase (Abb. 64) ist doppelwandig ausgeführt und deshalb genau genommen ein Hohlkörper. Bei einer Höhe von 19 Zentimetern ist die Vase aufgrund ihrer Technik extrem leicht und dünnwandig, aber dennoch sehr stabil und fest. Bäz-Dölle arbeitete seit 1950 als Glasapparatebläser und hatte nach zwanzig Jahren Berufstätigkeit 1971 ein Studium an der Fachschule für angewandte Kunst in Schneeberg aufgenommen, das er 1973

63. Albin Schaedel: Harlekinvase, 1977, Höhe: 23,5 cm, Lampenglas, Inv.-Nr. a.S. 3548

mit einem Diplom abschloss. 1974 erhielt er die Anerkennung als Kunsthandwerker, was ihm das freischaffende Arbeiten in Lauscha ermöglichte.

Zu den »Altmeistern« zählte auch Hubert Koch (1932–2010), der in Lauscha mit seinen gemaserten Emaildekoraufschmelzungen Hohlgefäße von unerreichter Qualität geschaffen hat. Ein derartiges Objekt ist die leuchtendblaue Vase aus dem Jahr 1993 (Abb. 65), die sich durch die intensive Farbigkeit auszeichnet. Auch Koch war Mitglied des Verbandes bildender Künstler. Er gehörte durch seine intensive Ausstellungstätigkeit zu den bekanntesten Glaskünstlern der DDR.

Eine Generation jünger ist André Gutgesell (*1966) aus Ernstthal, der nach einer Lehre als Kunstglasbläser und der Meisterprüfung an der Glasfachschule Lauscha noch eine Ausbildung zum Gestalter im Handwerk machte. Seit 2005 ist er Mitglied im Verband bildender Künstler. Sein Vasenobjekt aus dem Jahr 2007 (Abb. 66) zeugt von technischer Perfektion, die durch die klare Form noch unterstrichen wird. Gutgesell ist ein Beispiel dafür, dass lokale Traditionen auch nach vielen Jahrzehnten lebendig sein und sich in immer neuen Gewändern zeigen können.

Ganz anders arbeitet Jörg Hanowski (*1961), gelernter Glasapparatebauer und Preisträger der 8. internationalen Ausstellung »Glasplastik und Garten« in Munster, der auch eine Ausbildung als Leuchtröhrenglasbläser gemacht hatte und in diesem Zweig fast zehn Jahr als Ausbilder tätig war. Er gehört zu den vielseitigsten der im Bereich Glas tätigen Künstler, denn er arbeitet an der Lampe, am Ofen und mit Edelgasen. Wichtigstes Arbeitsmaterial sind für Hanowski

64. Walter Bäz-Dölle: Doppelwandige Vase, 1989, Höhe: 19 cm, Lampenglas, Inv.-Nr. a.S. 5819

industriell gefertigte Glasröhren, die er an der Lampe zu Skulpturen formt, montiert und teilweise mit Edelgasen zu Leuchtobjekten rüstet. Seine Skulptur »Spacefork« aus dem Jahr 2010 (Abb. 67) besteht aus zwei langen, in wenigen Sekunden am Brenner frei geformten Röhren, die anschließend zusammen montiert wurden. Die abstrakte Skulptur hat menschliche Proportionen. Deutlich sichtbar sind Kopf, Rumpf, Arme und Beine.

In einer ganz anderen Technik gestaltet Nadja Recknagel (*1973) ihre Objekte und Skulpturen. Sie hatte an der Kunsthochschule Burg Giebichenstein Keramik studiert und dann im Fach Glas an der Konstfack in Stockholm ihren Master of Fine Arts gemacht. Inzwischen arbeitet sie vor allem mit gezogenen Glasstäben, die

am Brenner zu einem feinen Netz verbunden werden. Ihr spindelartiges Objekt »Searching for Lightness« (Abb. 68) besteht aus gezogenen und verschmolzenen Glasstäben und gehört zu einer größeren Gruppe an Objekten mit dem Titel »Leichtigkeit«. Dabei ist das Glas wie zu einem textilen Geflecht versponnen. Die Spindel, in der eine Seele aus farblosem Glas zu schweben scheint, ist nicht nur physisch leicht. Ihr ist eine gewisse Schwerelosigkeit gegeben, die dem Titel entspricht. Gleichzeitig verweist die Assoziation von Zerbrechlichkeit beim Glas auf die Vergänglichkeit, die vielen Objekten, auch verwobenen Textilien, immanent ist.

Auch Anne Claude Jeitz (*1958) und Alain Calliste (*1949) arbeiten mit dünnen Glasstäben, die sie selber in die gewünschte Stärke ziehen.

65. Hubert Koch: Vase, 1993, Höhe: 15,3 cm, Lampenarbeit, Inv.-Nr. a.S. 5350

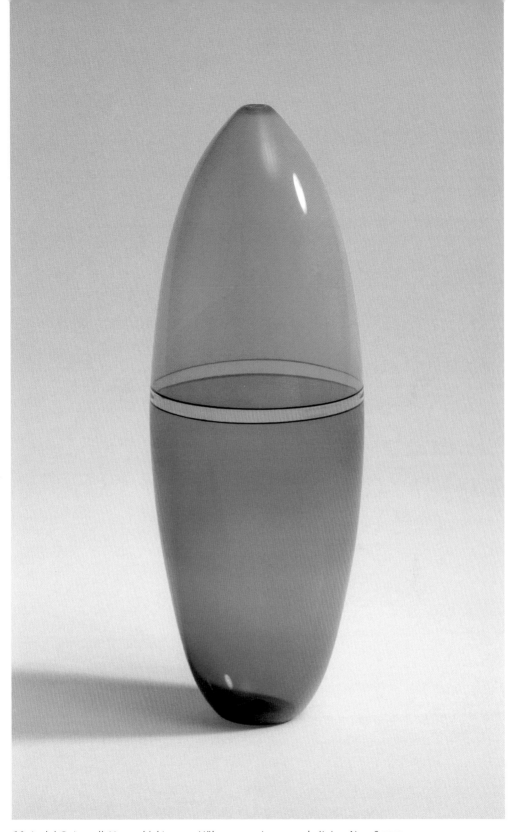

66. André Gutgesell: Vasenobjekt, 2007, Höhe: 23 cm, Lampenarbeit, Inv.-Nr. a.S. 5723

67. Jörg Hanowski: Spacefork, 2010, Höhe: 140 cm, Lampenarbeit, frei geformt, Inv.-Nr. a.S. 5796

Ihr »Baobab« (Abb. 69), ein afrikanischer Affenbrotbaum, entstand während des zweiten Coburger Workshops für Lampenglas im Jahr 2010 und kombiniert einen flaschenförmigen Kern aus geblasenem Ofenglas mit einem netzartigen Geflecht aus Lampenglas. In der Regel verwendet das Künstlerpaar nur farbloses Glas, wobei immer ein Teil, hier ist es ein grünes Blatt, in Farbe ausgeführt ist.

Die in Hasenthal bei Sonneberg tätige Künstlerin Susan Liebold (*1977), die ebenfalls an der Kunsthochschule Burg Giebichenstein in Halle studierte, lässt sich häufig für ihre Skulpturen von Kleinstlebewesen inspirieren, die an weit entfernten Orten wie der Tiefsee existieren. Ihre Wandinstallation »LAU.A.MEO« (Abb. 70) wurde eigens für den Neubau des Europäischen Museums für Modernes Glas geschaffen und verwendet in Zusammenarbeit mit

dem Otto-Schott-Institut für Glaschemie der Friedrich-Schiller-Universität Jena entwickeltes photolumineszentes Pulver, das mit dem Glas verschmolzen wurde. Unter Hinzunahme von UV-Licht ergibt sich im dunklen Raum ein Gespinst von unzähligen grünen Leuchtpunkten, die eine Tiefseelandschaft suggerieren.

In den letzten Jahren hat sich das Europäische Museum für Modernes Glas durch seine jährlich stattfindenden Workshops im museumseigenen Lampenglasstudio zu einer wichtigen Adresse entwickelt. Über dreißig internationale Künstler haben dort in Workshops, Residencies und Vorführungen das Publikum in ihren Bann gezogen, Projekte realisiert und sich untereinander ausgetauscht. Es zeigt sich, dass diese regelmäßig stattfindenden Veranstaltungen ein wichtiges Forum für die Verbreitung dieser Technik sind.

68. Nadja Recknagel: Searching for Lightness, 2010, Länge: 27 cm, Lampenarbeit, Inv.-Nr. a.S. 5753

69. Anne Claude Jeitz / Alain Calliste: Baobab, 2010, Höhe: 45 cm, Lampenarbeit,
Inv.-Nr. a.S. 5797

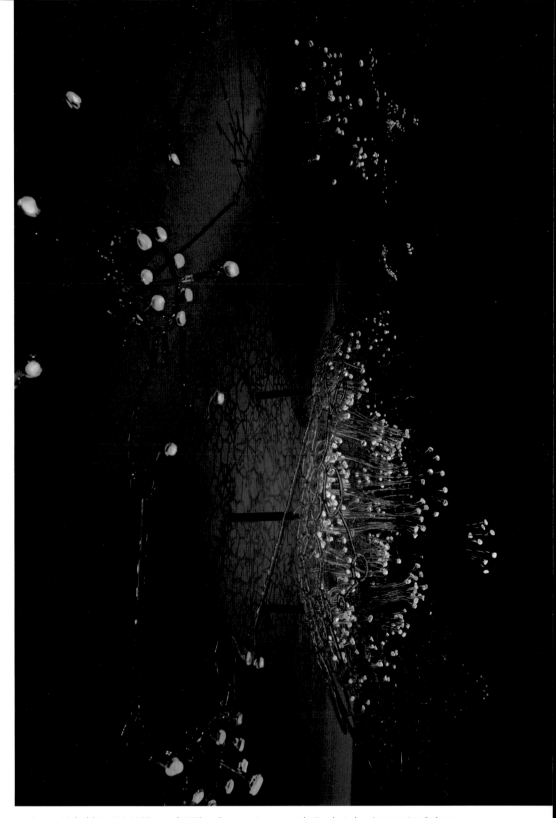

70. Susan Liebold: LAU.A.MEO, 2008, Höhe: 650 cm, Lampenarbeit, photolumineszentes Pulver, Inv.-Nr. a.S. 5712

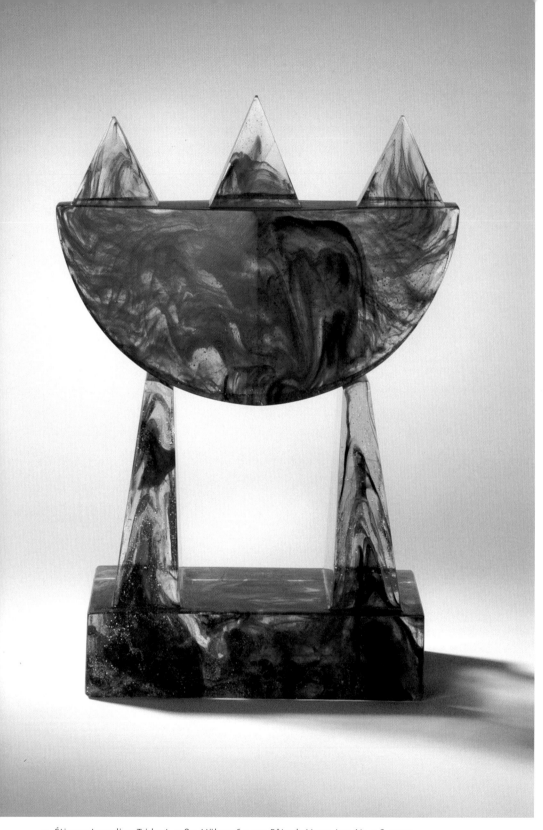

71. Étienne Leperlier: Trident, 1989, Höhe: 16,5 cm, Pâte de Verre, Inv.-Nr. a.S. 5050

PÂTE DE VERRE

Die bereits in der Antike verwendete Technik, bei der farbige Glaskrösel in einer Hohlform verschmolzen werden, hatte im Jugendstil und im Art déco in Frankreich einen Höhepunkt, um dann wieder stark in den Hintergrund zu treten. Erst in den 1980er Jahren wurde Pâte de Verre von der Studioglasbewegung in Großbritannien und Frankreich wieder entdeckt, wo die Brüder Leperlier massive Gefäße in der Tradition ihres Großvaters François-Émile Décorchemont fertigten. Schließlich kam es in den letzten Jahren zu einer länderübergreifenden Neuentdeckung von Pâte de Verre, einer Technik, die relativ we-

nig Investitionen erfordert, aber formal und inhaltlich viele Perspektiven eröffnet. Ausreichend ist ein recht kleiner, energieeffizienter Keramikofen, in dem die Objekte geschmolzen werden können.

Von Étienne Leperlier (1952–2014) besitzt das Museum die Skulptur »Trident« aus dem Jahr 1989 (Abb. 71), die bei relativ hoher Temperatur geschmolzen wurde, weshalb die Glasmasse eine eher transparente Struktur besitzt.

Deutlich anders sehen die Objekte in England aus, wo besonders dünnwandige, meist farbenfrohe und nicht zum Gebrauch gedachte Werke

72. Diana Hobson: Schale aus der Serie »Irregular forms«, 1985, Höhe: 16,5 cm, Pâte de Verre, Inv.-Nr. a.S. 4518

entstehen. Hier hatte insbesondere Diana Hobson (*1943) diese Technik wiederbelebt. Ihre Schale aus der Serie »Irregular forms« von 1985 (Abb. 72), die beim 2. Coburger Glaspreis angekauft wurde, ist mit ihrer unregelmäßigen Form und ihrer starken Farbigkeit ein filigranes Meisterwerk.

Heike Robertson (*1961) kombiniert Pâte de Verre mit Metall, wodurch ganz anders geartete Werke entstehen. Die kleine Schale von 1986 (Abb. 73) hat einen aufgeschmolzenen Kupferrand und ist zudem außen mit Kupferfäden umsponnen. Trotz der unterschiedlichen Materialien hat die Schale eine einheitliche Farbigkeit und eine kröselige Oberfläche, die erst auf den zweiten Blick das Kupfer erkennen lässt.

Auch in Japan gehört Pâte de Verre zu den häufig eingesetzten Glastechniken. Kimiake Higuchi (*1948) ist mit ihrem Mann seit vielen Jahren international auf Ausstellungen und Glasvorführungen präsent. Sie stellt die Natur in Glas dar und hat sich vor allem auf Naturabformungen spezialisiert. Ihr fast 50 Zentimeter großes, naturalistisch gestaltetes Kohlblatt wurde mit Hilfe eines echten, abgeformten Kohlblattes gefertigt (Abb. 74). Das Objekt zeichnet sich insbesondere durch die subtilen Farbverläufe aus, die nur in der Pâte-de-Verre-Technik möglich sind. Ähnlich realitätsnah aussehende Objekte kann man sich ansonsten nur in Marzipan vorstellen. Vorbilder kennt man vor allem aus dem Barock. Begehrt waren seinerzeit Terrinen aus Fayence,

73. Heike Robertson, Schale, 1986, Durchmesser: 12 cm, Pâte de Verre, Kupfer, Inv.-Nr. a.S. 4675

die in Form von Wildschweinköpfen oder Spargelstangen große Festtafeln schmückten.

Von großer Virtuosität sind die Arbeiten von Jaqueline Hoffmann-Botquelen (*1950), die in der Schweiz eine Werkstatt betreibt, in der verhältnismäßig große und mit sehr hohem Aufwand hergestellte Skulpturen entstehen. »Roots« aus dem Jahr 2009 ist über 30 Zentimeter hoch und in vielen einzelnen Schmelzvorgängen hergestellt worden (Abb. 75). Typisch für Pâte de Verre ist die raue, körnige Oberfläche, die sich durch die relativ geringe Schmelztemperatur ergibt, bei der die einzelnen Glaskrösel im Ofen nur eine recht lose Verbindung miteinander eingehen. Ergebnis sind besonders empfindliche Objekte.

Ähnlich fragil sind die Arbeiten von Mare Saare (*1955), die in Estland eine eigene Tradition im Bereich Pâte de Verre begründet hat und als Professorin für Glas an der Kunstakademie in Tallinn tätig ist. Die spiralförmige Oberfläche ihrer Schale (Abb. 76) erinnert nicht von ungefähr an Sand, der von Meereswellen geformt wurde. Glas, das zu 70 Prozent aus Quarzsand besteht, wird hier wieder in seiner Urform präsentiert. Aufgrund der geringen Temperaturen im Schmelzofen gehen die einzelnen Glaskrösel nur eine lose Verbindung ein. Mehrfach bewegt und in die Hand genommen, würden sich einzelne Glaskrösel wie Sandkörner wieder von der Schale lösen. So entsteht ein Kreislauf, der den Herstellungsprozess thematisiert und den

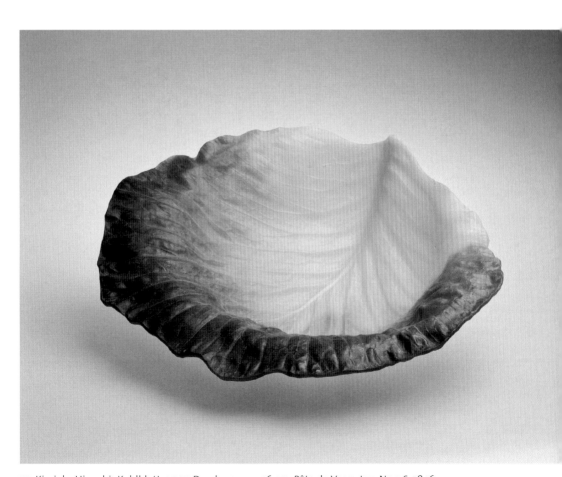

74. Kimiake Higuchi: Kohlblatt, 2007, Durchmesser: 46 cm, Pâte de Verre, Inv.-Nr. a.S. 5846

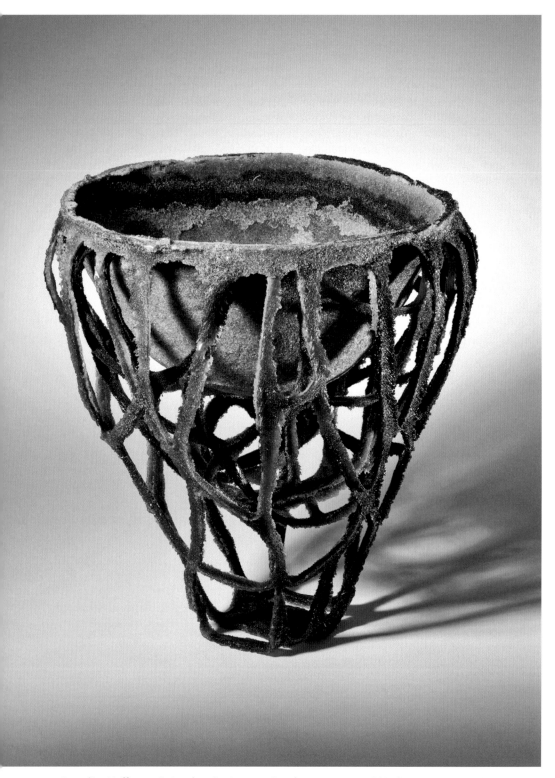

75. Jaqueline Hoffmann-Botquelen: Roots, 2009, Durchmesser: 33 cm, Pâte de Verre, Inv.-Nr. a.S. 5944

regionalen Bezug der an der Ostsee ansässigen Künstlerin liefert.

Neben Karen Lise Krabbe, die den ersten Preis des Coburger Glaspreis 2014 für drei Dosen aus Pâte de Verre erhielt (Abb. 9), wurde auch der dritte Preis für Arbeiten in dieser Technik vergeben. Die Belgierin Sylvie Vandenhoucke (*1969) erhielt die Auszeichnung für zwei Wandbilder. »Open Cluster II« besteht aus unzähligen kleinen blauen Plättchen in der Größe eines Zeigefingergliedes, die mit jeweils zwei kleinen Stahlnägeln auf einer Trägerplatte aus Styropor befestigt sind (Abb. 77). Die Plättchen sind leicht überlappend und in fließender Bewegung angeordnet. Es sind in sich ruhende, meditative, gleichwohl ausdrucksstarke Bilder entstanden. Je nach Lichteinfall strahlen die Köpfe der Befestigungsnägel silbern, golden oder schwarz und erhöhen dadurch die abstrakt-ornamentale Wirkung. Der Betrachter kann durch die Änderung seines Blickwinkels die Wandbilder in unterschiedlicher Weise wahrnehmen. Trotz

76. Mare Saare: Schale, 2009, Durchmesser: 29 cm, Pâte de Verre, Inv.-Nr. a.S. 5827

77. Sylvie Vandenhoucke: Open Cluster II, 2013, Höhe: 93 cm, Pâte de Verre, Inv.-Nr. a.S. 5928
(Leihgabe der Oberfrankenstiftung)

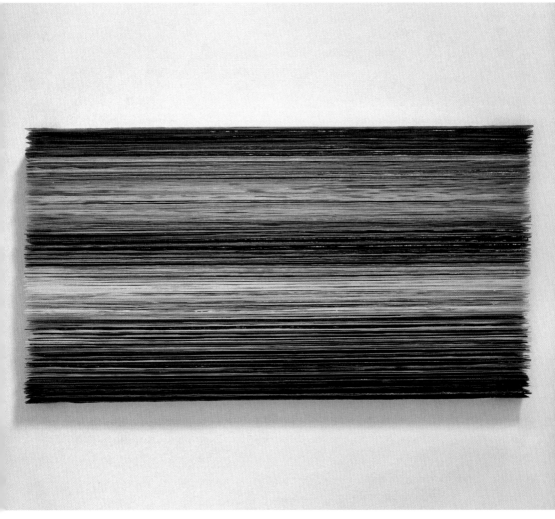

78. Veronika Suter: Strata of life, 2015, Breite: 60 cm, Pâte de Verre, Inv.-Nr. a. S. 6034

der ausgestrahlten Ruhe hat das Wandbild eine interaktive Komponente.

Ein weiteres Wandbild ist die »Strata of life« der Schweizer Künstlerin Veronika Suter (*1957). Längliche, 60 Zentimeter breite Platten aus Pâte de Verre sind derart übereinander geschichtet, dass man nur die unterschiedlich farbigen Stoß-kanten sehen kann (Abb. 78). Dabei entsteht eine Art Stratigraphie, eine Ansammlung von horizontalen Schichten, die für unterschiedliche Lebensphasen stehen können. Wie Sedimente türmen sie sich übereinander auf, wobei es aber keine Verwerfungen zwischen den einzelnen Schichten gibt. Veronika Suter zeichnet mit ihrer Schichtung Lebensgeschichten nach, die teils in hellen, teils in dunklen Farben ausgemalt sind und ganz vielfältige Assoziationen hervorrufen.

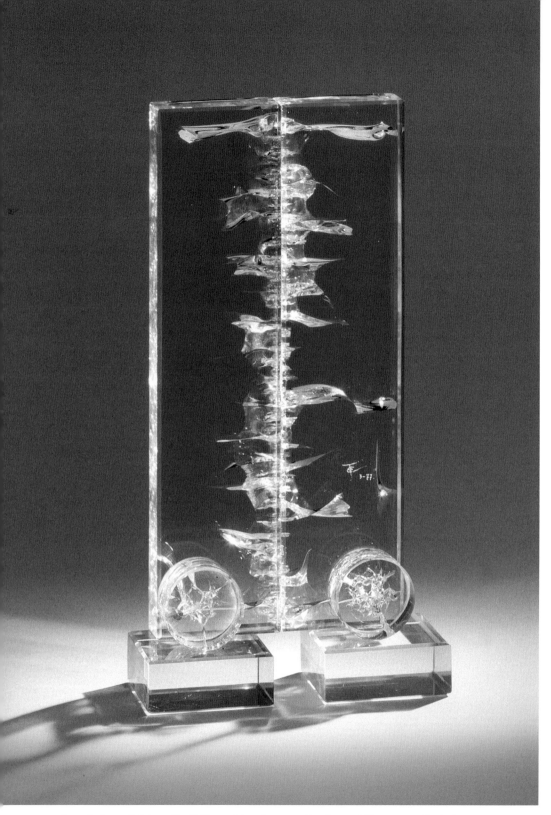

79. Joaquín Torres Esteban: Der Reißverschluss (La cremallera), 1977, Höhe: 44 cm, Flachglas, gebrochen und geklebt, Inv.-Nr. a.S. 4695

ABSTRAKTE SKULPTUREN

Einen wichtigen Platz in der Sammlung moderenen Glases nehmen skulpturale Arbeiten ein. Dies gilt sowohl zahlenmäßig als auch qualitativ und deshalb sollen sie hier vor den »Techniken« Glasmalerei und Gravur diskutiert werden, die im Sammlungsgefüge eher eine untergeordnete Rolle spielen.

Bereits mehrfach wurden abstrakte Skulpturen vorgestellt, insbesondere bei der Erörterung von Objekten der Coburger Glaspreise, aus Tschechien und aus Großbritannien. Aus der Frühzeit der Studioglasbewegung haben wir einige Skulpturen des Spaniers Joaquín Torres Esteban (1919–1988), der 1983 die große Glasausstellung »Vicointer« in Valencia organisierte und als zentrale Figur für das moderne Glas in Spanien gilt. Sein Material war industriegefertigtes Flachglas. Die Glasplastik »La cremallera«, der Reißverschluss, aus dem Jahr 1977 besteht aus dicken Glasplatten, die von ihm unter Kraft-

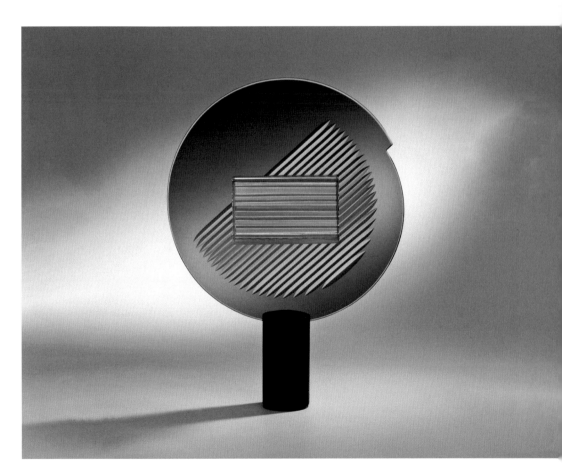

80. Hans Peter Kremer: Kinetisches Glasobjekt, 1976, Höhe: 54 cm, optisches Glas, geschnitten, poliert, Inv.-Nr. a.S. 3079

einwirkung gebrochen und dann geklebt wurden (Abb. 79). Aufgrund der im Glas entstandenen Risse ergeben sich Spiegelungen und Lichtreflexe, die dem grünstichigen Glas eine besondere Qualität verleihen.

Mit optischem Glas arbeitete der früh verstorbene Hans Peter Kremer (1947–1981), der sich nach einigen Entwürfen zu Glasfenstern auf geschliffene »Lichtskulpturen« spezialisierte. Sein Werk konzentriert sich auf die optischen Möglichkeiten von Glas und die Wirkung von Licht und Schatten. Das verwendete Glas ist meist farblos, allenfalls grau oder bräunlich getönt. Dabei erhält das Licht durch die geometrisch verlaufende Bearbeitung des Glases

durch parallele, diagonale, horizontale oder konzentrische Schliffkanten eine grafische Struktur mit hellen und dunklen Zonen. So bei dem aus dem damaligen Zeitgeist entsprungenen kinetischen Glasobjekt von 1976, für das Kremer beim Coburger Glaspreis 1977 einen Ehrenpreis erhielt (Abb. 80).

Der Ungar Zoltán Bohus (*1941), der mit Mária Lugossy (Abb. 22) verheiratet war, verwendet metallbedampftes, laminiertes Flachglas, das er in aufwändiger Kaltarbeit durch Schleifen und Ätzen zu großen Skulpturen verarbeitet. Das »parabolische Objekt« aus dem Jahr 1985 besteht aus Dreiecken verschiedener Größe mit parabolischer Grundfläche (Abb. 81). Dabei wird

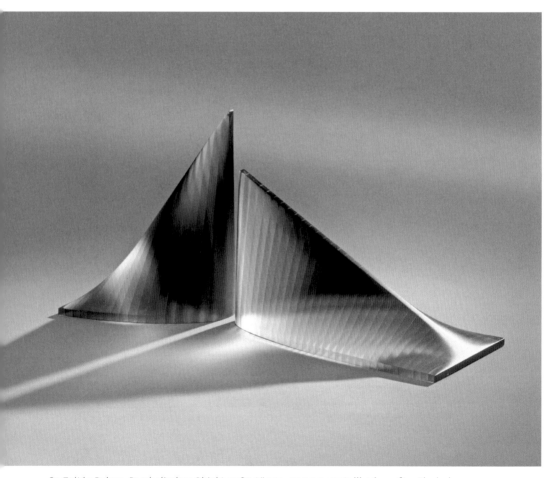

81. Zoltán Bohus: Parabolisches Objekt, 1985, Länge: 50,5 cm, metallbedampftes Flachglas, laminiert und geschliffen, Inv.-Nr. a.S. 4514

das Licht aufgrund der unterschiedlichen Glas-stärke mit magischen Effekten gefiltert. Hinzu kommt der senkrechte Spalt zwischen den beiden Teilen, der einen starken Lichtakzent setzen kann.

Mit optischen Effekten spielt auch der Belgier Bernard Dejonghe (*1942), dessen aus fünf Teilstücken bestehender Kreis von 1996 eine geschliffene und polierte Oberseite besitzt (Abb. 82). Sie gibt den Blick in das Innere frei. Die Seitenflächen und die Unterseite sind hingegen mit dem Meißel bearbeitet und man glaubt bei unmittelbarer Draufsicht, dass die einzelnen Glasbrocken ausgehöhlt und oben offen sind. Dejonghe ist in erster Linie Bildhauer und hat

einst Zeichnen und Keramik an der École des Métiers studiert. Glas ist für ihn entsprechend nur ein Material unter mehreren, wenn auch ein besonderes.

Große Skulpturen aus Glas fertigt der Engländer Colin Reid (*1953), der eine Ausbildung als Glasapparatebauer gemacht und nach einem Studium am Stourbridge College of Art bei Keith Cummings sich 1981 eine eigene Werkstatt eingerichtet hat. Seit Jahren ist er auf im Ofen geschmolzene Skulpturen spezialisiert. Dabei verwendet er häufig optisches Glas, dessen physikalische Eigenschaften er zu ganz wundersamen Skulpturen nutzt. Seine kuchenförmige Glasscheibe ist nach einem Modell entstanden,

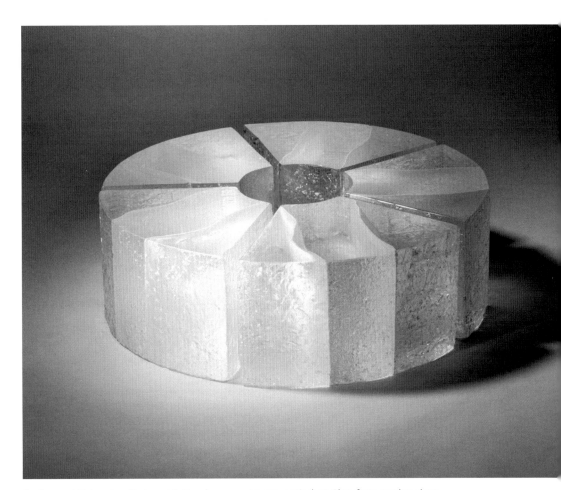

82. Bernard Dejonghe: Kreis, 1996, Durchmesser: 59 cm, optisches Glas, formgeschmolzen, mit dem Meißel bearbeitet und poliert, Inv.-Nr. a.S. 5642

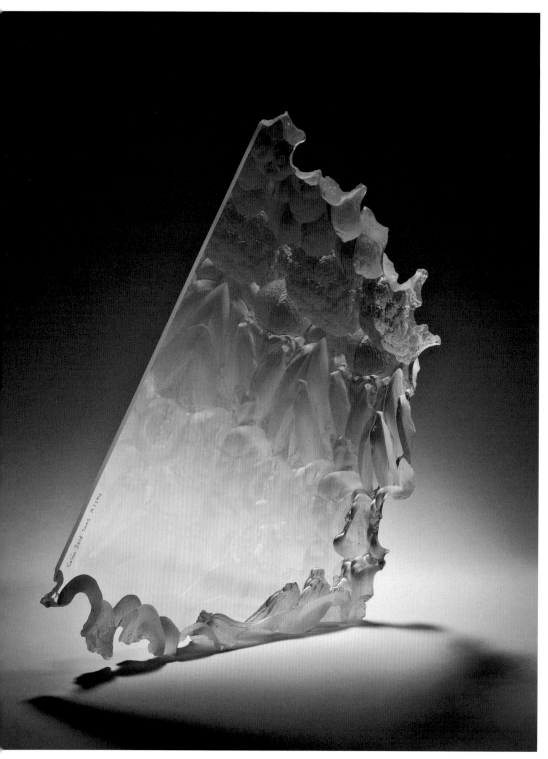

83. Colin Reid: Ohne Titel, 2005, Höhe: 52,5 cm, optisches Glas, gegossen, sandgestrahlt und poliert, Inv.-Nr. a.S. 5665

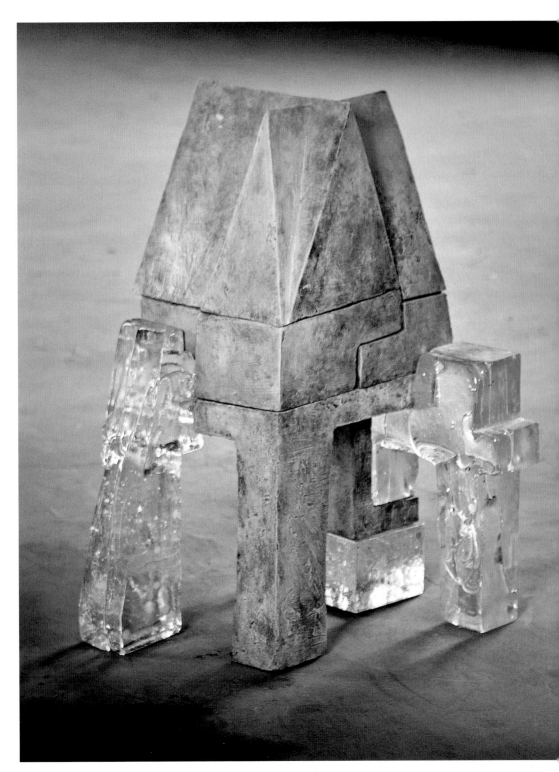

84. Wilken Skurk: Berlin III, 2005, Höhe: 75 cm, Glas, gegossen, Blei,
Inv.-Nr. a.S. 5669

das mit abgeformten Gemüsesorten wie Blumenkohl, Zucchini und Paprika gefertigt wurde (Abb. 83). Diese auf der Rückseite der Scheibe als Negativ erscheinenden Körper zeichnen sich als optische Spiegelungen auf der klaren Seitenfläche ab, sofern man an der Skulptur seitlich vorbei geht und den Blick auf dem gelblichen Glas belässt. Colin Reid ist einer der profiliertesten und technisch mit allen Finessen vertrauten Künstler, die im großen Format mit Glas arbeiten.

Als Bildhauer arbeitet auch der in Dresden geborene Wilken Skurk (*1966), der in Berlin an der Humboldt-Universität und der Universität der Künste studierte. Meist kombiniert Skurk verschiedene Materialien, beispielsweise Glas mit Bronze, Stahl, Beton oder Holz. So ergibt sich ein besonderes Spannungsfeld zwischen den Polen leicht und schwer, glänzend und matt, transparent und undurchsichtig. Gleichzeitig thematisiert er Tragen und Lasten, so bei seiner Skulptur »Berlin III« aus dem Jahr 2005 (Abb. 84), die mit dem Preis der Alexander Tutsek-Stiftung beim Coburger Glaspreis 2006 ausgezeichnet wurde. Die Skulptur sieht aus wie das Modell eines Turmgebäudes und setzt sich aus Glas- und Bronzeelementen zusammen, wobei das Glas statisch eine untergeordnete

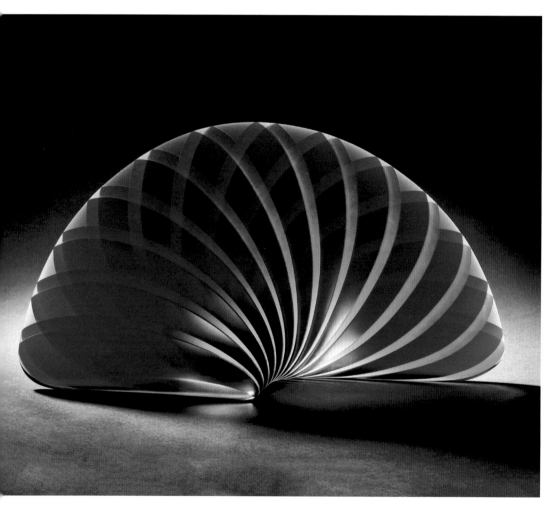

85. László Lukácsi: Jewel, 2012, Breite: 60 cm, dichroitisches Glas, laminiert, poliert, Inv.-Nr. a.S. 5933 (Leihgabe der Oberfrankenstiftung)

Rolle zu spielen scheint. Es wird suggeriert, dass die Traglast von der Bronze übernommen wird, auch wenn ein Bronzepfeiler auf einem Glassockel ruht.

Ein technisches Meisterstück ist die aus dichroitischem Glas gefertigte Skulptur »Jewel« von László Lukácsi (*1961), die beim Coburger Glaspreis 2014 den Publikumspreis gewann (Abb. 85). Sein »Jewel« ist wie ein schimmernder Edelstein, der je nach Lichteinfall und Betrachtungswinkel in Blau, Grün, Orange oder Gelb leuchtet. Möglich wird dies durch die Verwendung von dichroitischem, aus verschiedenen Interferenzschichten bestehendem Glas, das nur bestimmte Wellenbereiche des Lichtes durchlässt, andere aber reflektiert. László Lukácsi arbeitet mit einer technischen Perfektion, die von der mathematischen Exaktheit der Komposition begleitet wird. Voraussetzung ist die überaus aufwändige und sorgfältig ausgeführte Schleifarbeit des laminierten Glases. Lukácsi hat an der Kunstakademie in Budapest studiert und arbeitet als Bildhauer seit vielen Jahren mit Glas.

Ebenfalls als Bildhauer tätig ist der in Nürnberg ansässige Till Augustin (*1951), der sich – leicht kokettierend – als Autodidakten bezeichnet, aber als Perfektionist immer bis ins letzte Detail durchgeplante und mit größter Professio-

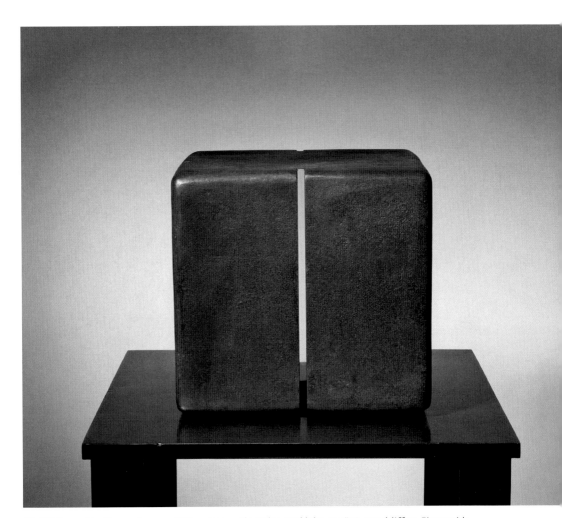

86. Till Augustin: Four cuts, 2013, Höhe: 35 cm, Floatglas, verklebt, gesägt, geschliffen, Eisenoxide, Inv.-Nr. a.S. 5939 (Leihgabe der Oberfrankenstiftung)

nalität vollendete Objekte fertigt. Augustin ist in unterschiedlichen Materialien wie Glas, Eisen, Keramik und Porzellan zu Hause und realisiert meist großformatige Projekte. Die Skulptur »Four cuts« besteht aus laminierten Verbundglasscheiben, die in einem langwierigen Prozess mit einer dicken Schicht aus Eisenstaub fast vollständig ummantelt werden (Abb. 86). Selbst die Unterseite ist mit dem eine feste Kruste bildenden Eisenoxyd bearbeitet. So entsteht der Eindruck, dass der massive, urtümliche Block vollständig aus rostigem Eisen besteht. Allein die vier schmalen Schlitze in der Mitte der Seitenflächen geben den Blick in das Innere des Glasblocks frei.

Von großer Experimentierfreude ist der Engländer Harry Morgan (*1990), der sich mit Hilfe der Materialien Beton und Glas in einer größeren Objektgruppe dem Verhältnis von leicht und schwer widmet. Seine Skulptur »Polar« aus dem Jahr 2017 (Abb. 87) besteht aus einem Betonblock, der von langen, aber sehr dünnen Glasstäben getragen wird. Die Glasstäbe wurden dabei während des Aushärtungsprozesses in den Beton eingeschmolzen. Der Fragilität des Glases steht die Schwere und Robustheit des Betons gegenüber. Gleichzeitig werden auch ästhetische Fragen aufgeworfen, da dem meist als schön und elegant angesehenem Glas die ungestaltete, raue Oberfläche des Sichtbetons entgegen gesetzt wird. In der Symbiose entsteht ein spannender Kontrast, der aufgrund der Größe der Skulptur und der verhältnismäßig kleinen Grundfläche ein gewisses Unbehagen zurücklässt.

87. Harry Morgan: Polar, 2017, Höhe: 120 cm, heiß geformte und gezogene Glasstäbe, verschmolzen, Beton, gegossen, Inv.-Nr. a.S. 6056

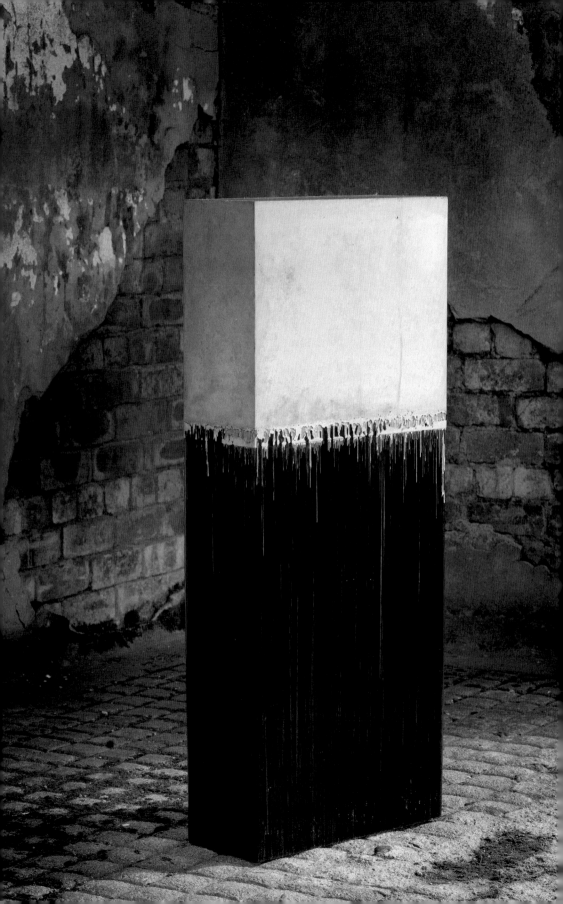

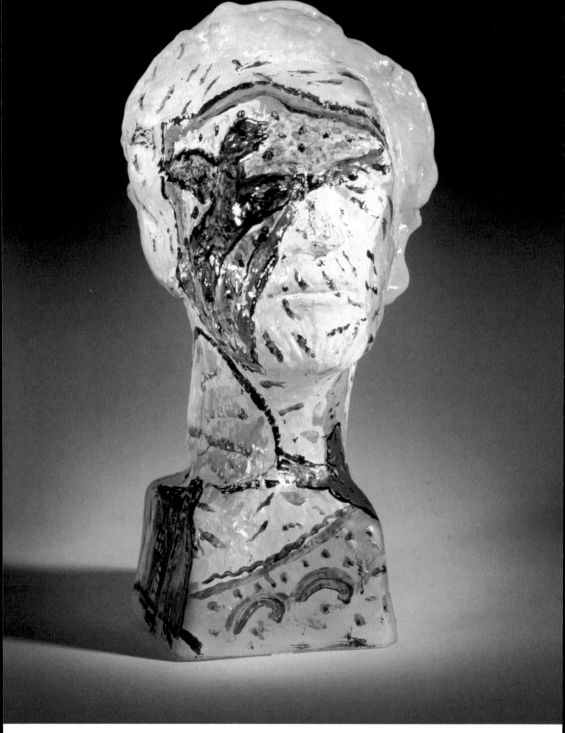

88. Erwin Eisch/Gretl Eisch (Modell): Portrait Erwin Eisch, 2000, Höhe: 46 cm, in die Form geblasen, emailbemalt, Inv.-Nr. a.S. 5567

FIGÜRLICHE ARBEITEN

Dem recht umfangreichen Bestand an abstrakten Skulpturen stehen nur relativ wenige figürliche Arbeiten in der Sammlung gegenüber. Dies ist nicht dem Zufall geschuldet, sondern es wird deutlich, dass gegenständliche und figürliche Skulpturen in der Zeit nach dem zweiten Weltkrieg auch im Glas eher die Ausnahme waren. Einer der »Gegenständlichen« ist Erwin Eisch mit seiner direkten Erzählsprache. Programmatisch ist sein Ausspruch »Der Himmel fängt am Boden an«. Ihm geht es nicht um abstrakte Ideen, Theorien oder Luftschlösser. Seine Kunst ist real und greifbar – wie die Brüste auf dem Kopf von Mr. Kawamaki (Abb. 1). Sein Selbstportrait (Abb. 88) steht in einer langen Reihe von Porträtköpfen, die zum Teil den Heroen der frühen Glasbewegung gewidmet sind. Berühmt ist seine Serie goldener Büsten von Harvey K. Littleton im Corning Museum of Glass in Corning. Das Selbstporträt aus dem Jahr 2000 wurde modelliert von seiner Frau Gretel Eisch (*1937), die an der Akademie der Künste in München studierte und als Bildhauerin vor allem plastisch mit Ton arbeitete. Entsprechend ist der Kopf ein Gemeinschaftswerk. Einmal mehr wird die Glashaut bei Erwin Eisch zur Malfläche, denn die Emailbemalung erstreckt sich über einzelne Gesichtspartien hinweg und erschwert somit die Lesbarkeit des Portraits.

Der in Schleswig Holstein lebende Hartmann Greb (*1965) arbeitet seit langem in Pâte de Verre und häufig figural. Im Laufe der Jahre ist eine größere Serie an Skulpturen entstanden, die sich männlichen Emotionen widmen.

Hierzu gehört der »Ballerino« aus dem Jahr 2006 (Abb. 89), ein männlicher Tänzer im Tutu. Dieser reflektiert formal die in vielen Varianten bekannten Tänzerinnen von Edgar Degas. Aufgrund seiner rosafarbenen Erscheinung und des knappen Röckchens aus Tüll wird die Figur zunächst gerne für eine Tänzerin gehalten, bis ein genauerer Blick auf das grobe Gesicht sowie die großen Hände und Füße ihn als Mann entlarven. Greb thematisiert in seinen Skulpturen auf subtile Weise mit Humor und Augenzwinkern geschlechtsspezifische Rollenmuster und gesellschaftliches Rollenverhalten.

Auch Ned Cantrell (*1975) widmet sich gesellschaftlichen Themen. Der in Dänemark lebende Engländer arbeitet am Ofen und ist ein Virtuose beim freien Formen von Figuren mit Hilfe der Glasmacherpfeife und diversen Zangen. Die Skulptur »Diamond Pig« aus dem Jahr 2013 zeigt ein auf einem Diamanten posierendes rosa Schweinchen mit weiblichen Gesichtszügen (Abb. 90). Karikiert wird eine barbiehafte, selbstverliebte Jugendkultur, die vor allem auf Konsum und zweifelhafte Schönheitsideale ausgerichtet ist. Cantrell selbst beschreibt seine Kunst als niveaulos, als eine Mischung aus hoher Kunst und Kitsch. Dabei stellt er seinem hohen technischen Können und seiner handwerklichen Perfektion Themen der Massenkultur, des Trashs entgegen. Dieser Tabubruch ist ein hochaktuelles Phänomen und wird von Künstlern wie bespielsweise Jeff Koons sehr erfolgreich umgesetzt.

89. Hartmann Greb: Ballerino, 2006, Höhe: 42 cm, Pâte de Verre, geschmolzen, poliert, mattiert, Tüll, Inv.-Nr. a.S. 5848

90. Ned Cantrell: Diamond Pig, 2013, Höhe: 35 cm, Glas, geblasen, frei geformt, Inv.-Nr. a.S. 5937
(Leihgabe der Oberfrankenstiftung)

GLASMALEREI

Glasmalerei gehörte nicht zu den zentralen Sammelgebieten innerhalb der Glassammlung, weshalb der Bestand auch recht überschaubar ist. Doch kann anhand einiger weniger Beispiele ein kleiner Überblick über klassische Themen und vor allem zu aktuellen Neuerungen gegeben werden. Mit der Schenkung eines bedeutenden Glasbildes von Georg Meistermann (1911–1990) an das Museum konnte im Jahr 2014 eine große Sammlungslücke geschlossen werden. »Der Hunger« (Abb. 91) gehört zu einem Zyklus von vier monumentalen Glasfenstern mit den apokalyptischen Reitern für das Rathaus in Wittlich, dem ersten wichtigen profanen Auftrag, den Meistermann nach dem Zweiten Weltkrieg erhalten hat und in dem seine Erlebnisse und das Grauen der Kriegszerstörungen verarbeitet sind. Der Entwurf und die Kartons stammen aus dem Jahr 1954, das von der Familie des Künstlers überlassene Glasgemälde wurde 1990 als vom Künstler autorisierte Zweitausfertigung für eine Meistermann-Retrospektive in der Werkstatt Dr. H. Oidtmann in Linnich gefertigt. Die vier apokalyptischen Reiter, zu denen außer dem Hunger mit dem Attribut der Waage noch der Krieg (Schwert) und der Tod (Leichnam) sowie der vierte Reiter mit der Krone und Bogen – wohl der Sieger oder Christus als König – gehören, reflektieren formal den weithin bekannten Holzschnitt von Albrecht Dürer.

Ein abstraktes Glasbild aus dem Jahr 1971 stammt von Fritz Hans Lauten (1935–1989). Das in Antikglas von der Glashütte Waldsachsen ausgeführte Bild ist von kleinem Format und eher für einen privaten Kundenkreis gefertigt worden (Abb. 92). Dem Zeitstil entsprechend ist es ungegenständlich mit Farbglasflächen in Schwarz, Grau, Hellgrau und Rot ausgeführt. Dabei dringt kompositionell der von rechts kommende dunkle Bereich in das schmale rote Band hinein. Lauten gewann mit seinen Glasbildern den Staatspreis für das Kunsthandwerk des Landes Nordrhein-Westfalen.

Auch von Herbert Bessel (1921–2013) haben die Kunstsammlungen ein abstraktes Glasbild. Bessel war Maler und Grafiker gewesen und hatte sich im Nürnberger Raum mit einigen Kirchenausstattungen und Kunst am Bau einen Namen gemacht. Dazu gehören auch einige nach seinen Entwürfen ausgeführte Glasgemälde. Das kleine Glasbild (Abb. 93) aus dem Jahr 1991 ist in Antikglas ausgeführt und mit Schwarzlotmalerei gestaltet. Es sind überwiegend graue Farbflächen, die seitlich von jeweils einem schmalen blauen Streifen eingefasst werden, sowie eine von Blau dominierte Mitte mit blitzartiger Kontur, die senkrecht das Glasbild teilt.

Ganz anders gehen jüngere Künstler mit der klassischen Technik der Glasmalerei um. Der Slowake Palo Macho (*1965) hat in den letzten Jahren in vielen Varianten als Leitmotiv das Bild eines Hemdes verarbeitet. Als kleinformatiges Kinderhemd steht es für die Kindheit (Abb. 94), als Männerhemd für die Entwicklung in die Adoleszenz. Ergebnis ist eine Serie von Glasbildern, die sich in unterschiedlichen Formaten und Farbvarianten immer demselben Motiv widmen. Das Coburger Glasbild ist rund und hat oben einen senkrechten Einschnitt, der das Hemd in zwei Hälften teilt – Zeichen der Verletzung und Spaltung.

Der gebürtige Amerikaner Jeff Zimmer (*1970) hat zunächst in Washington am Theater gearbeitet und dann am Edinburgh College of Art Glasmalerei studiert. Er setzt diese traditionelle Technik auf innovative Weise ein, indem er Bühnenkästen mit einzeln bemalten, geschichteten und nach hinten hin größer werdenden Glasscheiben fertigt. Durch die Anordnung wird eine besondere Tiefenwirkung erzielt. Diese Kästen, die immer mit historischen Rahmen versehen sind, werden von innen beleuchtet und schaffen eine eigene, bisweilen unheimliche Atmosphäre, da durch die mattierte Frontscheibe ein diffuses Bild entsteht. Die beim Coburger

91. Georg Meistermann: Der Hunger, 1994 (Entwurf 1954), Höhe: 302,5 cm, Antikglas, konturiert und gewischt, bleiverglast, Inv.-Nr. a.S. 5907 (Schenkung Claus Bingemer, Hannover)

117

92. Fritz Hans Lauten: Glasbild, 1971, Höhe: 87 cm, Antikglas, Inv.-Nr. a.S. 2685

93. Herbert Bessel: Glasbild, 1991, Höhe: 76,3 cm, Antikglas, Schwarzlotmalerei, Inv.-Nr. a.S. 5399

94. Palo Macho: aus der Serie »Shirts of my childhood«, 2014, Durchmesser: 42 cm, Glasmalerei, Fotografie, Inv.-Nr. a.S. 5966

95. Jeff Zimmer: The Disconnect between Action and Consequence (Drone 1 and 2), 2013, Höhe: 54 cm, Glasmalerei auf Flachglasscheiben, sandgestrahlt, Inv.-Nr. a.S. 5927a – b (Leihgabe der Oberfrankenstiftung)

Glaspreis 2014 mit dem zweiten Preis ausgezeichneten zwei Leuchtkästen »The Disconnect between Action and Consequence (Drone 1 and 2)« aus dem Jahr 2013 zeigen zwei unbemannte Flugobjekte, bei denen man nicht weiß, ob sie auf einen zufliegen und angreifen oder sich vom Betrachter entfernen (Abb. 95). Dieser Zwiespalt kann und soll Emotionen auslösen, es entsteht Unbehagen, Unsicherheit, vielleicht sogar Angst. Die abstrakte Bedrohung durch einen anonymen, ferngelenkten Angreifer wie eine Drohne steht den heimelig anmutenden Rahmenleisten der Lichtkästen, die zu einem gemütlichen Sofa der Gründerzeit passen würden, deutlich entgegen.

Auch Wilfried Grootens (*1954) ist Glasmaler. Er erhielt seine Ausbildung in den renommierten Werkstätten von Hein Derix in Kevelaer und machte nach einigen Wanderjahren seine Meisterprüfung im Jahr 1988. Zunächst entstanden Werke, die aus kleinen, rechteckigen Farbglasplättchen bestanden und zu Stelen montiert wurden. Die einst flächige Glasmalerei gewann somit an Raum. Später wurden farbige und farblose Glasplättchen in aufrecht stehenden Glaskästen geschichtet. Konsequent hat Grootens seine aus einzelnen Glasplättchen montierten Stelen und Glaskästen konzeptionell weiter entwickelt. Ergebnis ist die seit einigen Jahren in immer neuen Varianten sich präsentierende Serie »w.t.s.b.b.« — where the shark bubbles blow, von denen die Kunstsammlungen ein Exemplar beim Coburger Glaspreis erwerben konnten (Abb. 96). Mit diesen Kuben führt Wilfried Grootens die Glasmalerei in eine neue Richtung, gilt die Malerei doch traditionell als eine auf die Maloberfläche beschränkte Kunstgattung. Mit den in Punktmanier bemalten, geschichteten und zu einem Kubus verklebten Optifloatglasplatten erobert Grootens die dritte Dimension. Dabei macht er sich die wichtigste Eigenschaft von Glas zunutze, seine Transparenz. Die auf den einzelnen Glasscheiben aufgetragene Malerei wird nun, je nach Perspektive des Betrachters, als dreidimensionaler Körper sichtbar. Die in den Kuben eingeschlossenen und scheinbar schwebenden Gebilde sind meist von geometrischer Form, wobei Kugeln, Reifen und Ringe überwiegen. Denn die einzelnen, nach hinten hin gestaffelten Malschichten verbinden sich zu einem neuen Ganzen. Es entsteht ein räumlicher Eindruck, den die Glasmalerei in traditioneller Machart nicht bieten kann. Aufgrund der Transparenz des Materials kann der Blick nicht nur in das Innere hinein, sondern auch durch den ganzen Würfel hindurch gerichtet werden. Damit werden Innen und Außen gleichzeitig fassbar und die Grenzen verschiedener Wahrnehmungsebenen verschwinden. Bei den Werken der Serie »w.t.s.b.b.« ergibt sich aus jedem Blickwinkel ein anderes, neues Bild des im Glas eingeschlossenen Gegenstandes. Offenbart sich dem Betrachter in der Frontalansicht der hintereinander gefügten Glasscheiben noch die ganzheitliche Ansicht des im Inneren eingeschlossenen Gebildes, so scheint dieser Gegenstand in seiner um 90 Grad gedrehten Seitenansicht vollständig zu verschwinden. Nun, wenn man die verklebten Stoßkanten der einzelnen Scheiben sieht, ist das gemalte Bild nicht einmal verschwommen wahrnehmbar, es bleibt gänzlich unsichtbar. Denn die Malfläche besitzt im Querschnitt nur eine geringe Höhe, die zu niedrig ist, als dass man ein Bild oder einen Gegenstand erahnen könnte. Das Kunstwerk mit seinem im Inneren eingeschlossenen Bild erscheint als magische Illusion. Wilfried Grootens nutzt dessen Möglichkeiten und setzt die Mittel der Malerei gekonnt ein. Er spielt mit den Gegensätzen von Innen und Außen, Starre und Bewegung sowie Schein und Sein. Mit seinen Kuben zeigt Grootens der Glasmalerei neue Möglichkeiten auf. Die an sich traditionelle Gattung war bislang auf die Fläche reduziert. Ihre unmittelbare Faszination aus Licht, Farbe und Form wird nun um eine dritte Dimension bereichert.

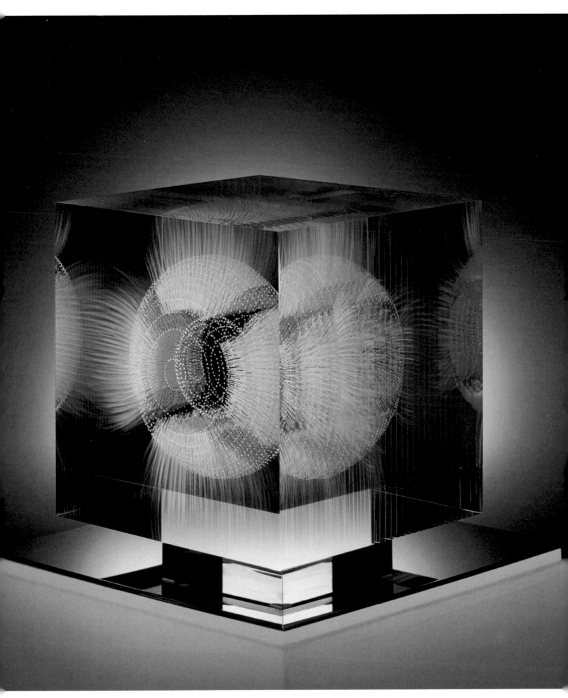

96. Wilfried Grootens: w.t.s.b.b. 13/14 (aus der Serie »where the shark bubbles blow«), 2013,
Höhe: 21 cm, Optifloatglasscheiben, Epoxy, Glasmalerei, geklebt, poliert, Inv.-Nr. a.S. 5936
(Leihgabe der Oberfrankenstiftung)

GRAVUR

Die Gravur, die seit Jahrhunderten beim Veredeln von Gläsern eingesetzt wurde, nimmt auch im künstlerisch gestalteten Glas eine wichtige Rolle ein. Allerdings weist der Bestand an gravierten Objekten in der Sammlung große Lücken auf und auch die Gewichtung der Regionen ist sehr unterschiedlich.

Aus dem Jahr 1973 stammt die mit einem Stahlstift gravierte und in eine Eisenhalterung montierte Glasscheibe von Paolo Martinuzzi (1933–2015). Die Scheibe zeigt die für Martinuzzi typischen Köpfe und Figuren mit den auffallend großen Händen, die den Bildträger zu Hunderten bevölkern (Abb. 97). Schon als Kind hat er

97. Paolo Martinuzzi: Glasbild, um 1973, Höhe: 21,6 cm, Glasscheibe, graviert, Eisenhalterung, Inv.-Nr. a. S. 2656

in den Glaswerkstätten auf Murano als Helfer gearbeitet, war aber nie als Glasbläser tätig. Vielmehr hat er auf Ausschussware, meist Glasscheiben und Hohlgefäßen, mit dem Gravurstift experimentiert und seine ihm eigene Bildwelt – stilisierte Köpfe und kleine, menschenartige Seelen – im Glas verewigt. Es sind immer neue Varianten der gleichförmigen Figuren, die er in neue Beziehungen zueinander setzt. Martinuzzi sah sich selbst als Autodidakt, auch wenn sein künstlerisches Werk sehr ausdrucksstark ist und vor allem in den 1970er- und 1980er-Jahren viel Anerkennung erhalten hat. Viele Jahre hat er zudem als Bildhauer gearbeitet, als er in Soest den

Anröchter Grünstein entdeckt und als sein bevorzugtes Material schätzen gelernt hat. Seine gravierten Bildwelten haben ihren festen Platz im Studioglas und sind auf Anhieb als sein Werk zu erkennen.

Seit vielen Jahren ist auch Ursula Merker (*1939) mit ihren gravierten Objekten im Ausstellungswesen präsent. Das schalenförmige Gefäß »Männer im Boot« (Abb. 98) zeigt silhouettenhaft herausgeschnittene Männerköpfe, die in einem teilweise sandgestrahlten Boot zu sitzen scheinen, allerdings gleichzeitig die Bootswand bilden. Ursula Merker arbeitet im Hoch- und Tiefschnitt, anfänglich mit dem Kup-

98. Ursula Merker: Männer im Boot, 1992, Länge: 41 cm, Glas, sandgestrahlt, poliert, Inv.-Nr. a. S. 5405

ferrad, später vor allem mit dem Sandstrahl, mit dem sie nicht nur mattiert, sondern die Glasoberfläche herausmeißeln kann. Neben gravierten Arbeiten befasst sie sich auch mit großen Freiraum-Installationen.

Traditionell hat vor allem in Großbritannien die Gravur eine weite Verbreitung gefunden. Herausragend sind die geschnittenen und gravierten Jugendstil- und Art-Deco-Gläser von Whitefriars in London sowie von Stuart Crystal oder Thomas Webb and Sons in Stourbridge. Alison Kinnaird, Ronald Pennell, Stephen Proc-

ter, Katharine Coleman und zuletzt Gareth Noel Williams haben diese Disziplin auf meisterhafte und ganz vielfältige Art im Studioglas weitergeführt.

Auf dem Coburger Glaspreis 2006 erworben wurde das mit einer Ratte gravierte Objekt »Squeek, squeek« von Gareth Noel Williams (*1970), der an der Gerrit Rietveld Academie in Amsterdam studiert hat. Das umlaufende Bild mit der Ratte wurde in die Innenwand der zylindrischen Schale eingraviert, was bei einer Beleuchtung von oben zu einer Hervorhebung

99. Gareth Noel Williams: Squeek, squeek, 2004, Durchmesser: 30 cm, Glas, geblasen, innen geschnitten und graviert, Inv.-Nr. a.S. 5671

der Zeichnung wie bei einer Lithophanie führt (Abb. 99).

Auch die Schale »Chiyoda-ku«, ein mit Gold überzogener, geblasener Glasrohling von Neil Wilkin (*1959), den Katharine Coleman (*1949) gravierte, schliff und polierte (Abb. 100), wurde auf dem Coburger Glaspreis 2006 angekauft. Der japanische Titel spielt auf den gleichnamigen Bezirk in Tokio mit seinen kaiserlichen Gartenanlagen an, worauf sich der abstrakt-florale Dekor auf der Wandung bezieht. Katharine Coleman fertigt häufig orts- und architekturbezogene Schalen mit einer sorgfältig ausgeklügelten Gravur, die auf die innere und äußere Wandung Bezug nimmt und durch die Spiegelungen im Glas ganz spezielle Effekte erzielt.

100. Katharine Coleman: Chiyoda-ku, 2005, Durchmesser: 22,5 cm, Klarglas, geblasen, Goldüberzug, geschliffen, graviert und poliert, Inv.-Nr. a.S. 5664

101. Mary Shaffer: Hanging, 1974, Höhe: 62 cm, Flachglas, gesägt, geschliffen, verschmolzen, Eisenketten, Inv.-Nr. a.S. 5861

Waren in den Anfängen der Studioglasbewegung die Objekte meist noch sehr klein, sind die Kunstwerke aus Glas vor allem in den letzten zehn Jahren an Umfang, technischem Aufwand und thematischer Relevanz deutlich gewachsen. Nicht mehr die schöne Form steht im Vordergrund, sondern die Idee und Aussage des Künstlers.

Diese Entwicklung setzte schon in den 1970er-Jahren ein, als einige Künstler sich konzeptionell ihrem Material näherten und zunächst nach unterschiedlichen Möglichkeiten der Materialveränderung und Verformung suchten.

So hat die Amerikanerin Mary Shaffer (*1947), eine Absolventin der Rhode Island School of Design, die als Bildhauerin das Material Glas für sich entdeckt hat, mit der Verformung von industriellen Floatglasscheiben im Ofen experimentiert. Das Objekt »Hanging« (Abb. 101) von 1974 ist ein frühes Beispiel ihrer »Hanging Series«, bei der sie Flachglasscheiben mit Hilfe von Fundstücken aus Metall im Ofen miteinander verschmolzen hat. Die übereinandergeschichteten schmalen Scheiben wurden an den Enden auf Metallketten gelegt und dann im Ofen erhitzt. Bei der kontrollierten Erwärmung der Glasscheiben muss der Zeitpunkt abgewartet

102. Bert Frijns: Spannung, 1984, Länge: 35 cm, Flachglas, heiß verformt, feuerfester Metalldraht, Inv.-Nr. a.S. 4493

werden, bei dem die Scheiben anfangen, sich langsam zu verformen. Im zählflüssigen Zustand senken sich die Glasscheiben ab und legen sich um die Ketten. Dieser als »geslumpt« bezeichnete Vorgang wurde von Mary Shaffer über einen langen Zeitraum perfektioniert und führte zu experimentellen, ganz neuartigen Glasobjekten.

Auf ganz ähnliche Weise arbeitet Bert Frijns (*1953), der an der Gerrit Rietveld Academie studiert hat. Als gelernter Bildhauer hat auch er mit Glas experimentiert. Die Kunstsammlungen besitzen zwei seiner in den frühen 1980er-Jahren experimentell gefertigten Objekte. »Spannung« aus dem Jahr 1984 (Abb. 102) ist aus einer filigranen, verschnürten Flachglasscheibe entstanden

und im Schmelzofen unter Zuhilfenahme von Draht und der Schwerkraft verformt worden. Das Objekt ist ein Meilenstein der in Anlehnung an die Minimal Art mit Glas arbeitenden Konzeptkunst. Es geht um den technischen Prozess, um einen abstrakten Vorgang, bei dem visuelle Elemente weitgehend zurückgenommen sind. Industriell gefertigte Flachglasscheiben als Ausgangsmaterial eignen sich hier in idealer Weise.

In Deutschland hat Jens Gussek (*1964) mit großen Installationen und tiefsinnigen Konzepten mit politisch-gesellschaftskritischer Aussage das Glas auf eine neue inhaltliche Ebene gehoben. Seine Bodeninstallation »Pearl Harbor« wurde 2006 beim Coburger Glaspreis mit dem Otto-Waldrich-Preis ausgezeichnet (Abb. 103).

103. Jens Gussek: Pearl Harbor, 2004, Durchmesser: 310 cm, Milchglas, geblasen, formgeschmolzen, Inv.-Nr. a.S. 5668

Zu sehen ist eine große, aus weißen Glaskugeln bestehende Kette, die in der Mitte ein Schiff aus weißem Glas umschließt. Bei näherem Hinsehen entpuppt sich das Schiff als Kriegsschiff und die Installation ruft ein sprechendes Bild der Zerstörung der amerikanischen Pazifikflotte im Naturhafen von Pearl Harbor auf Hawaii durch die Bombardierung durch japanische Flugzeuge hervor. Die Ästhetik der Installation steht der historischen Relevanz der für die US-Amerikaner traumatischen Niederlage gegenüber, die schließlich zum Eintritt der USA in den zweiten Weltkrieg führte und die Atombombenabwürfe von Hiroshima und Nagasaki zur Folge hatte. Vor allem bei Besuchern aus dem angelsächsischen Raum löst die Bodeninstallation emotionale Re-

aktionen aus. Jens Gussek, der in Höhr-Grenzhausen das Institut für Glas und Keramik der Hochschule Koblenz leitet, zeigt, dass auch mit Glas inhaltliche Konzepte realisiert werden können.

Ebenfalls konzeptionell arbeitet die in Dresden geborene und seit Jahren in den USA lebende Anna Mlasowsky (*1984), die an der Glas- und Keramikklasse der Royal Danish Academy of Design in Bornholm studiert hat. In verschiedenen Projekten geht sie den unterschiedlichen Erscheinungsformen, Funktionen und Zuständen von Glas nach, spürt ihre Spannungen auf und reizt die physikalischen Möglichkeiten aus. »Collapsed Bubble« aus dem Jahr 2011, Teil ihrer Examensarbeit in Bornholm (Abb. 104), ist die

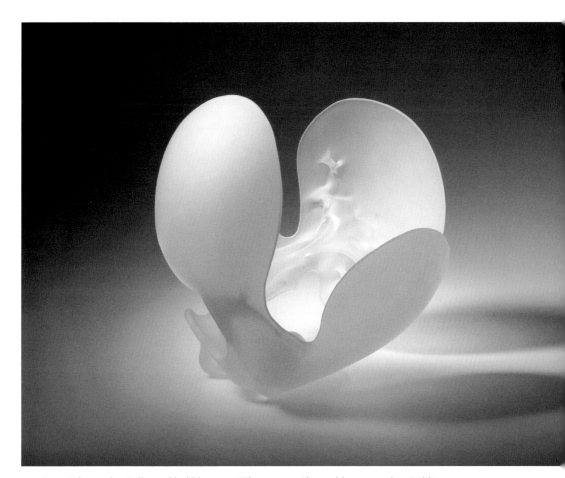

104. Anna Mlasowsky: Collapsed bubble, 2011, Höhe: 30 cm, Glas, geblasen, sandgestrahlt, Inv.-Nr. a.S. 5831

Weiterverarbeitung und Umformung einer an der Glasmacherpfeife kontrolliert geplatzten Glasblase. Hier wird das normalerweise als Scheitern bewertete Ereignis einer sprichwörtlich geplatzten Blase zum Ausgangspunkt eines neuen, kreativen Prozesses genommen. Als Basis dient die Beherrschung des technischen Herstellungsprozesses mit der Glasmacherpfeife.

Unterschiedliche Medien kombiniert seit vielen Jahren die in Edinburgh lebende Amerikanerin Carrie Fertig (*1960). Ihre Arbeit »The Great and the Good« ist sowohl Film als auch Objekt und vereint Glas mit Musik, Technik und bewegten Bildern (Abb. 105). Ein versilbertes, am Tischbrenner gefertigtes Lamm aus Borosilikatglas steht auf einem Plattenspieler, aus dem das Finale von Francis Pulencs Oper »Die Gespräche der Karmeliterinnen« erklingt. Die auf einer wahren Begebenheit aus der Zeit der Französischen Revolution beruhende Oper endet mit der Hinrichtung der Nonnen durch das Fallbeil, was musikalisch deutlich zu vernehmen ist. Die 1956 uraufgeführte Oper des Katholiken Poulenc ist in Anbetracht der vielfältigen Verfolgung religiöser und sozialer Gruppen aktueller denn je. Die Aufnahme wurde von dem französischen Ableger des legendären Labels »His Masters Voice« produziert. Das »Great« im Titel der Installation spielt sowohl auf Great Britain als auch auf politische Schlagwörter im amerikanischen Präsidentschaftswahlkampf 2016 an, die die Künstlerin als amerikanische und britische Staatsangehörige beschäftigen. Das Lamm steht als Opfertier für die naive Unschuld, die mit seinem gutmütigen Charakter verbunden wird. Das Lamm ist nicht aktiv tätig, es bleibt passiv, handlungsunfähig und, wie die Geschichte zeigt, wird über es gerichtet. Kein Klebstoff fixiert das Lamm auf der Schallplatte – es kann bei der leichtesten Erschütterung mit fatalen Konsequenzen herunterfallen. Letztlich offenbart das sich drehende Lamm ein verzerrtes Bild, das aber dem Betrachter neue Perspektiven und Reflexionen geben kann.

105. Carrie Fertig: The Great and the Good, 2016, Höhe Lamm: 39 cm, Lampenarbeit, versilbert, Plattenspieler, Video, Inv.-Nr. a.S. 6084

106. Renato Santarossa: Spazio Movimentato (Belebter Raum), 1987, Breite: 112,5 cm, Michglaslamellen, geschnitten und geschichtet, Inv.-Nr. a.S. 6058 (Schenkung Dr. Joachim und Dr. Karen Gronebaum, Lichtenfels)

WAND- UND BODENOBJEKTE

Die zuletzt vorgestellten skulpturalen und konzeptionellen Arbeiten deuten an, dass sich im Glas die letzten Jahre viel getan und verändert hat. Es sind nicht nur die Formate, die gewachsen und die komplexen Herstellungsprozesse, die zunehmend aufwändiger geworden sind. Der Anspruch der Künstler, Museen und Sammler hat deutlich zugenommen und die allgemeine Qualität der Arbeiten wurde immens gesteigert.

Seit einigen Jahren ist zudem zu beobachten, dass viele Objekte für einen anderen Aufstellungsort gefertigt werden. In den 1960er-, 1970er- und 1980er-Jahren wurden Glasobjekte fast ausnahmslos für die Vitrine oder den Sockel hergestellt, sieht man einmal von Glasgemälden mit ihrem architekturbezogenen Kontext ab. Mit zunehmender Tendenz werden seit einigen Jahren Kunstwerke aus Glas auch für die Wand und den Boden gefertigt. Es scheint, als ob die Künstler mit ihren Arbeiten – ob bewusst oder unbewusst sei dahingestellt – an den Platz drängen, der traditionell der »hohen Kunst«, der Malerei und Plastik, vorbehalten schien.

107. Dafna Kaffeman: Wolf, 2006, Breite: 130 cm, Lampenarbeit, Silikon, Aluminium, Inv.-Nr. a.S.5704

108. Philippa Beveridge: Feather Crown, 2012, Höhe: 80 cm, Pâte de Verre, roter Faden, Inv.-Nr. a. S. 5958

Einer der Künstler, der schon früh für verschiedene Aufstellungsorte gearbeitet hat, ist der in Düsseldorf ansässige Italiener Renato Santarossa (*1943). Neben architekturbezogenen Werken und großen Rauminstallationen hat er Glasskulpturen für den Innen und Außenbereich sowie Designobjekte und Bilder geschaffen. Zu diesen Bildern gehört die Wandarbeit »Spazio Movimentato« (Belebter Raum) von 1987 (Abb. 106). Das wie ein gerahmtes Bild sich präsentierende Objekt besteht aus Milchglaslamellen, die geschnitten und mit leichter

Reliefstruktur geschichtet wurden. Das Wandbild ist kontrastarm, strahlt aber aufgrund der Lamellenstruktur eine subtile Bewegung aus. Künstlerisch steht das Glasbild den Bildern und Objekten der Künstlergruppe Zero nahe.

Ein großer zeitlicher Sprung ist es bis zum »Wolf« von Dafna Kaffemann (*1972). Der von der israelischen Künstlerin aus gezogenen, mit Silikon auf eine Aluminiumplatte geklebten Glasstacheln bestehende Wolf stammt aus dem Jahr 2006 und reflektiert die Konflikte und Bedrohungen, denen ihre Heimat seit langem

109. Rupert Sparrer: Welt in Glas, 2012, Höhe: 60 cm, Glasdiapositive, Holzrahmen, Inv.-Nr. a.S. 5961

ausgesetzt ist (Abb. 107). Dabei steht der Wolf, eigentlich ein sehr scheues Tier, auch für die vielen Vorurteile, denen er aufgrund der ihm in zahllosen Märchen zugewiesenen negativen Eigenschaften ausgesetzt ist. Formal hat die Silhouette der Figur nur wenig mit dem realen Bild eines Wolfes gemein, doch evoziert die schwarzviolette Farbe des Fells Bedrohung, Angst und Aggression. Da die Arbeit mit Vorstellungen und assoziierten Bildern spielt, ist es nur konsequent, dass sie für die Wand konzipiert und wie ein Bild aufgehängt wurde. Als

Sockelobjekt würde der Wolf in dieser Weise nicht funktionieren.

Die Engländerin Philippa Beveridge (*1962) lebt in Spanien und verwendet aus Pâte de Verre gefertigte Federn, die sie in immer neuen Varianten zu konzeptionellen Werken montiert. Das unter dem Namen »Feather Crown« gefertigte Wandbild stammt aus dem Jahr 2012 und wurde beim Coburger Glaspreis 2014 angekauft (Abb. 108). Dabei wurden die aus Pâte de Verre geformten und im Ofen in Negativformen abgesenkten Federn mit Stecknadeln auf der

110. Carl Bens: Rudel, 2013, Länge Hund: 75 cm, Glas, formgeschmolzen, Beton, Inv.-Nr. a.S. 5959

Leinwand fixiert und durch einen Faden miteinander verbunden. Es ist der symbolisch aufgeladene rote Faden, der die Ereignisse eines Lebens verknüpft. Isoliert ist eine kleine Gruppe an Federn unten rechts: Hoffnungen, Träume oder Orte, die man in der Zukunft vielleicht noch aufsuchen möchte.

Mit ganz anderen Mitteln arbeitet Rupert Sparrer (*1956), der sich seit Jahren der Fotografie und Fotoprojekten widmet und nicht im Bereich Glas ausgebildet wurde. Seine »Welt in Glas« besteht aus mehreren Tausend kleinen Diapositiven einer aufgelösten Schuldiathek, die er zu einem Schwarz-Weiß-Bild arrangiert (Abb. 109). Die Diapositive dienten als Lehrmaterial, als Bildgedächtnis einer Ausbildungsstätte, das nun aufgrund der Digitalisierung und des schnellen technischen Wandels und kaum noch greifbarer Betrachtungsgeräte plötzlich keine Verwendung mehr findet und der Vergessenheit anheimfällt. Die mit großem Aufwand angefertigten Diapositive, die lange Zeit als Informationsträger unverzichtbares Hilfsmittel waren, sind nun ihrer ursprünglichen Funktion enthoben. Gewandelt zum zweidimensionalen Bild, erhalten die Glasplättchen eine neue Funktion. Auch das Erscheinungsbild ist modern, denn formal erinnert das Schwarz-Weiß-Arrangement an einen Barcode.

Auch die Arbeit von Carl Bens (*1987), Absolvent der Burg Giebichenstein Kunsthochschule Halle, wurde beim Coburger Glaspreis 2014 angekauft. Das »Rudel« besteht aus einem ofengeschmolzenen Hund, einer lebensgroßen Bulldogge aus Glas und weiteren, nach der gleichen Form gegossenen Hunden, die aber nun in grauem Beton ausgeführt sind (Abb. 110). Diese Gefährten umlagern den Hund aus Glas, der die Mitte der Installation bildet. Die robusten Betonhunde, deren Grau an Uniformen erinnert, scheinen den Anführer, der durch sein Material hervorgehoben ist, zu schützen und dessen Macht zu sichern. In der Bodeninstallation wird das Rollenverhalten von Gruppen und die gesellschaftliche Konformität thematisiert. Glas gerät hier zum wichtigen, unverzichtbaren Bestandteil der Konzeption.

Ähnlich wie bei der Skulptur »Domus II« von Ann Wolff (Abb. 2) ist das Material bei Carl Bens bewusst gewählt und nicht austauschbar. Damit hat sich das Material Glas von der Wahrnehmung als zwar vielseitigem, aber vor allem als schönem und gefälligem Werkstoff emanzipiert.

LITERATUR

Heino Maedebach (Hrsg.): Coburger Glaspreis für moderne Glasgestaltung in Europa (Ausstellungskatalog), Coburg 1977

Joachim Kruse (Hrsg.): Zweiter Coburger Glaspreis für moderne Glasgestaltung in Europa (Ausstellungskatalog), Coburg 1985

Susanne Netzer: Museum für Modernes Glas, Coburg 1989

Clementine Schack von Wittenau: Neues Glas und Studioglas. New Glass and Studioglass, Regensburg 2005

Klaus Weschenfelder/Clementine Schack von Wittenau (Hrsg.): Coburger Glaspreis für zeitgenössische Glaskunst in Europa 2006, Leipzig 2006

Sven Hauschke/Klaus Weschenfelder: Coburger Glaspreis 2014 – The Coburg Prize for Contemporary Glass 2014 (Ausstellungskatalog), Regensburg 2014

KÜNSTLERREGISTER

Blaue Ziffern verweisen auf die Abbildungen.